21世纪高等学校数字媒体艺术专业 系列教材

平面构成

王开莹 / 编著

清华大学出版社
北京

内容简介

平面构成不仅是一门美术学科的理论知识，更是一门技术性很强的学科。本书开拓性地介绍了设计者的艺术思维、革新设计者的艺术观念以及新的平面艺术形式，为提高艺术修养和艺术水平创造了崭新的契机，为读者揭示了新平面构成的奥秘。

本书适用于专业院校师生的艺术基础课程学习，对于从事平面设计、环境艺术设计、服装设计、工业设计等行业的从业人员基础知识学习也具有一定的指导意义。

本书封面贴有清华大学出版社防伪标签，无标签者不得销售。
版权所有，侵权必究。举报：010-62782989，beiqinquan@tup.tsinghua.edu.cn。

图书在版编目（CIP）数据

平面构成 / 王开莹编著. —北京：清华大学出版社，2023.3（2023.8重印）
21世纪高等学校数字媒体艺术专业系列教材
ISBN 978-7-302-62771-5

Ⅰ.①平… Ⅱ.①王… Ⅲ.①平面构成（艺术）－高等学校－教材 Ⅳ.①J511

中国国家版本馆CIP数据核字（2023）第029960号

责任编辑：张　敏
封面设计：郭二鹏
责任校对：徐俊伟
责任印制：曹婉颖

出版发行：清华大学出版社
网　　址：http://www.tup.com.cn，http://www.wqbook.com
地　　址：北京清华大学学研大厦A座　　邮　编：100084
社　总　机：010-83470000　　邮　购：010-62786544
投稿与读者服务：010-62776969，c-service@tup.tsinghua.edu.cn
质　量　反　馈：010-62772015，zhiliang@tup.tsinghua.edu.cn
课　件　下　载：http://www.tup.com.cn，010-83470236

印 装 者：三河市科茂嘉荣印务有限公司
经　　销：全国新华书店
开　　本：185mm×260mm　　印　张：8.75　　字　数：250千字
版　　次：2023年4月第1版　　印　次：2023年8月第2次印刷
定　　价：39.80元

产品编号：097372-01

前言
PREFACE

平面构成这门在艺术类院校占有极其重要地位的基础课程，越来越在人们生活中发挥着积极而举足轻重的作用，越来越受到各个领域的重视。本书运用大量的图例解读枯燥、艰涩的理论，便于初学者或自修者进行学习，对实践具有较强的指导性；从点、线、面等物质的基本形态着手进行理论分析，进而揭示出客观现实所具有的运动规律，运用规律训练设计思维，由浅入深，在潜移默化之中开拓设计创造方法，为进一步的专业设计奠定基础。

本书内容主要包括平面构成的确立与发展、平面构成的概念与目的、研究与解决的问题、从具象到抽象的训练、平面构成的设计原则、造型的基本要素、平面构成的基本形式法则等。本书组织形式、素材选用、编写视角新颖，突出应用性、技能性和实践性原则，具有与时俱进、不断创新、特色鲜明的特点，并在很大程度上着重于思维的训练，培养艺术设计学生的审美情趣及人文情怀。本书以促进就业为导向，以素质教育、创新教育为基础，以培养学生能力、技能实训为本位，是适应21世纪人才培养需求的艺术设计专业教材。

传统的设计教学一般重视于方法的传授，但是对于基础学科与后续专业课程之间的衔接却往往容易被忽略。这样的教学方式会让学生在学习完一阶段的基础课程时感到茫然。因此，本书除了传授学生以平面构成的方法，还注入丰富的设计案例与实训，加强了本书与关联学科之间的联系，使其更适宜现阶段学生对于知识点的掌握以及初步了解专业课程的需求。本书的编写团队有着多年的设计教学经验，也积累了大量的学生实训案例，并在编写过程中将部分优秀案例用到了课程教学中。

本书以能力教育为核心，以全新的教学理念和独特的教学方式，颠覆了传统的教学内容和方法，强调学生审美能力、创造能力和动手能力的培养。

本书采用了全新的"粘贴、手绘和电脑绘制"三位一体的教学方法，优化了教学过程，提升了教学质量，培养了学生的综合能力。本书具有较强的时代感、可操作性和实效性，教学内容和方法经过教学实践的检验，可在较短的学时里取得显著的教学效果。

本书通过扫码下载资源的方式为读者提供增值服务，这些资源包括PPT课件、教学大纲、教学教案及课后习题答案。

PPT 课件

教学大纲

教学教案

课后习题答案

本书由云南艺术学院高等职业教育学院王开莹老师编写，全书内容丰富，结构清晰，参考性强，讲解由浅入深且循序渐进，知识涵盖面广又不失细节，非常适合艺术类院校作为相关教材使用。由于作者水平有限，书中疏漏之处在所难免。在感谢您选择本书的同时，也希望您能够把对本书的意见和建议告诉我们。

<div style="text-align:right">编者</div>

目录
CONTENTS

第 1 章　平面构成概述

1.1　平面构成的概念 ································· 1
1.2　平面构成的确立与发展 ···················· 4
1.3　平面构成的目的 ································· 5
1.4　平面构成研究与解决的问题 ············ 12
1.5　从具象到抽象的训练 ······················· 15
1.6　课后作业 ··· 19

第 2 章　平面构成的设计原则

2.1　平衡 ··· 21
2.2　律动 ··· 24
2.3　多样性与统一 ··································· 26
2.4　比例 ··· 28
2.5　联想 ··· 30
2.6　对比和强调 ······································· 32
2.7　课后作业 ··· 34

第 3 章　造型的基本要素

3.1　点 ··· 37
　3.1.1　点的概念 ····································· 38
　3.1.2　点的分类 ····································· 39
　3.1.3　点的表现方法及效果 ················ 39
3.2　线 ··· 43
　3.2.1　线的概念 ····································· 44
　3.2.2　线的分类 ····································· 45
　3.2.3　线的表现方法及效果 ················ 46
3.3　面 ··· 51
　3.3.1　面的分类 ····································· 52
　3.3.2　面的表现效果 ···························· 54

3.4 形与空间的关系 ································ 57
　3.4.1 正负形 ································ 57
　3.4.2 图地反转 ······························ 59
　3.4.3 图与空间的应用 ······················ 60
3.5 形与形的关系 ································ 64
　3.5.1 基本形的组合 ·························· 64
　3.5.2 单形的群化 ···························· 64
　3.5.3 形组合的应用 ·························· 65
3.6 单体形在商业设计中的应用 ················ 67
　3.6.1 基本形 ································ 68
　3.6.2 基本形的变化 ·························· 70
　3.6.3 单形的切割变化 ······················ 71
　3.6.4 形的群化 ······························ 73
　3.6.5 多形的组合 ···························· 75
3.7 课后作业 ···································· 77

第 4 章 平面构成的重复与近似

4.1 重复构成 ···································· 79
　4.1.1 重复构成的概念 ······················ 80
　4.1.2 重复构成的组成部分 ·················· 80
　4.1.3 重复构成的形式 ······················ 82
　4.1.4 重复构成在设计中的应用 ············ 83
4.2 近似构成 ···································· 84
　4.2.1 近似构成的概念 ······················ 84
　4.2.2 近似构成的特点 ······················ 85
　4.2.3 基本形近似 ···························· 86
　4.2.4 骨格近似 ······························ 87
　4.2.5 近似构成在设计中的应用 ············ 88
4.3 课后作业 ···································· 89

第 5 章 平面构成的分割和打散重组

5.1 分割构成 ···································· 91
　5.1.1 分割的目的 ···························· 91
　5.1.2 分割的特点 ···························· 91
　5.1.3 分割的方式 ···························· 91
　5.1.4 分割构成在设计中的应用 ············ 94
5.2 打散重组 ···································· 95

	5.2.1 打散重组的特点 ········· 96
	5.2.2 打散重组的方法 ········· 96
	5.2.3 打散重组在设计中的应用 ········· 97
	5.3 课后练习 ········· 98

第 6 章 平面构成的渐变与发射

6.1 渐变构成 ········· 99
 6.1.1 渐变构成的形式 ········· 100
 6.1.2 渐变构成在设计中的应用 ········· 102
6.2 发射构成 ········· 103
 6.2.1 发射构成的概念 ········· 104
 6.2.2 发射骨格的构成因素 ········· 105
 6.2.3 发射构成的形式 ········· 105
 6.2.4 发射骨格与基本形的关系 ········· 108
 6.2.5 发射构成在设计中的应用 ········· 108
6.3 课后练习 ········· 111

第 7 章 平面构成的对比与特异

7.1 对比构成 ········· 113
 7.1.1 对比构成的概念 ········· 113
 7.1.2 对比构成的主要形式 ········· 113
 7.1.3 对比构成在设计中的应用 ········· 118
7.2 特异构成 ········· 120
 7.2.1 特异构成的概念 ········· 120
 7.2.2 特异构成的主要形式 ········· 121
 7.2.3 特异构成在设计中的应用 ········· 121
7.3 课后练习 ········· 125

第 8 章 平面构成的肌理效果

8.1 肌理的分类 ········· 127
 8.1.1 视觉肌理 ········· 127
 8.1.2 触觉肌理 ········· 127
 8.1.3 自然肌理 ········· 128
 8.1.4 人工肌理 ········· 128
8.2 肌理的表现方式及应用 ········· 129
 8.2.1 绘画中的肌理表现 ········· 129
 8.2.2 肌理在设计中的应用 ········· 130
8.3 课后练习 ········· 132

第1章
平面构成概述

教学目的

了解平面构成的基本概念，掌握平面设计在实际生活中的表现，明确平面构成在平面设计中的重要作用。

教学重点

- 平面设计相关概念。
- 平面构成在平面设计中的作用。

平面构成是视觉元素在二次元的平面上，按照美的视觉效果、力学的原理，进行编排和组合，它是以理性和逻辑推理来创造形象、研究形象与形象之间的排列的方法，是理性与感性相结合的产物。它在研究二维平面内创造理想形态，或是将既有的形态（具象或抽象形态）按照一定原理进行分解与组合，从而构成多种理想的视觉形式的造型设计基础课程。

1.1 平面构成的概念

"平面构成"一词的出现及作为艺术设计基础课程的引进，的确是对中国高等艺术院校艺术设计专业具有一个里程碑的意义。平面构成是具有共性的设计语言，已为当今社会各个艺术、设计门类所应用。平面构成与其他应用设计的学科一样，都是为了完善与创造更赋予现代感的设计理论和表现形式。平面构成以一个全新的造型观念，给艺术设计课堂注入新鲜的血液。高科技的融入，拓展了设计艺术的视觉审美领域，丰富了设计的思维及表现手段。相对于传统的基础图案不光是一个巨大的冲击，曾有一时，平面构成大有取代传统基础图案之势，传统基础图案岌岌可危，的确，平面构成的出现也不得不让人对固守已久的传统观念进行反思。图1-1为学生的平面构成设计作品。

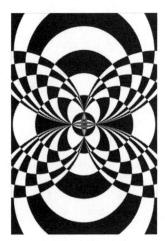

图 1-1　学生的平面构成设计作品

平面构成构筑于现代科技美学基础之上，它综合了现代物理学、光学、数学、心理学、美学等诸多领域的成就，带来新鲜的观念要素，并且它已成功应用于艺术设计诸多领域，不能不成为现代艺术设计基础的必经途径。图 1-2～图 1-10 为平面构成在艺术设计领域中的表现。

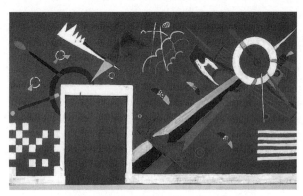

图 1-2　平面构成在色彩构成中的表现

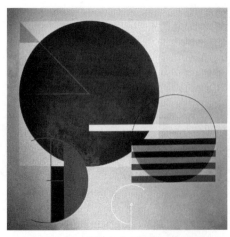 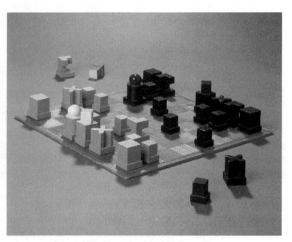

图 1-3　平面构成在平面设计中的表现　　　　图 1-4　平面构成在现代雕塑中的表现

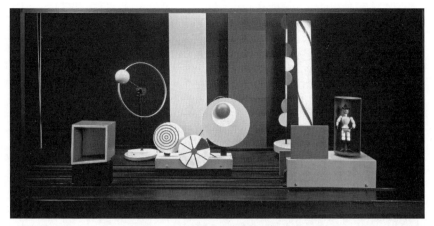

图 1-5　平面构成在陈列展示中的表现

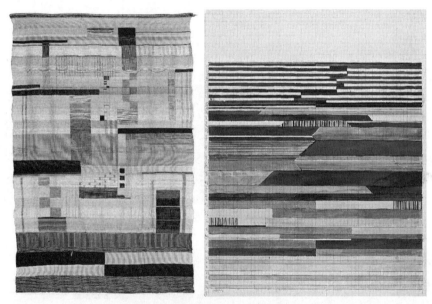

图 1-6　平面构成在布艺设计中的表现

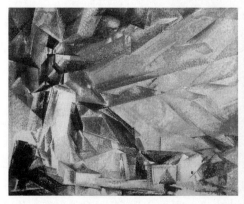

图 1-7　平面构成在古典绘画中的表现

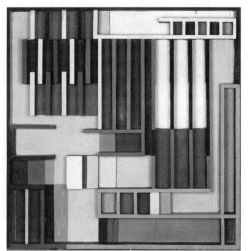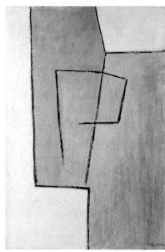

图 1-8　平面构成在装饰绘画中的表现

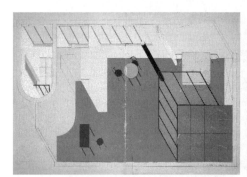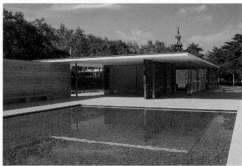

图 1-9　平面构成在建筑设计中的表现

图 1-10　平面构成在产品设计中的表现

1.2　平面构成的确立与发展

　　作为现代设计广为使用的术语"平面构成"一词的来源与20世纪初发生于俄国的前卫艺术运动和构成主义有关，但是与平面构成最有直接关系，并确定其内涵的应该是德国国立魏玛建筑学校，即包豪斯（Bauhaus）学校的一门设计基础课，叫作gostaitung，图1-11为包豪斯学校早期的教学楼。包豪斯的研究范围是造型和色彩的基础知识，其特点是融合了当时各前卫艺术运动的成果和设计艺术的精神。所用方法也一反以往艺术设计中的自然形态、几何

形态，而非常重视运用不同材质所能反映出来的特点。"包豪斯构成"历经数十年的发展，虽然得到了修正与完善，但就其本质，始终没有脱离最初的宗旨，从目前国内外现代艺术设计来看，它的影响力仍然十分显著。

20世纪中叶，包豪斯的设计艺术及体系传入东方，日本在结合工业设计的应用中，将"构成"由原来的造型、色彩进行分解，形成了相互连贯，各自独立的三门专业，即平面构成、

图1-11　包豪斯学校早期的教学楼

色彩构成、立体构成。构成艺术的引入，无疑打破了以往我国传统图案设计方法，在设计及形象思维方法方面，产生新的波动，给设计形式带来了新的生机。80年代也是构成艺术处于相互借鉴、百家争鸣、各存己见的争议与探讨时期。

在现代设计中只表现功能和技术上的要求是不够的，仅仅局限于表现自己的意图和形象、内容也是不足的。现代设计还需要另一层含义：独特的构思、新颖的创意、形态的合理组合、形式美的构成规律。因此，这些非技术、非功能性的对形体的认识，各种形体的性质给人视觉的感应，形与形可能出现的构成方式的研究，就成为了平面构成研究的主要方向。这些基础性的认识是从事设计和艺术创作都应该具备的能力，平面构成是从事设计和艺术活动的一个出发点，它可以加强对形体敏锐的感觉力，培养从不同的角度去发现、表现事物的能力。可以培养对形体构成规律的系统研究，可以有助于培养创新能力，强化思维设计。

平面构成属于基础训练的范围，它只是设计和艺术创作的开端。它的内容一般限定在形体的广泛性和普遍性规律的研究上，而不受内容与工艺等具体条件的制约，这可以说是平面构成生存的特点，也是与图案的不同之处。只有不受工艺应用及功能的制约，它才能摆脱约束。因此，平面构成不但在设计思维上具有融合时代的新潮性，而且在选材上还具有多样性。

1.3　平面构成的目的

所谓"构成"是一种造型概念，其含义是将不同形态的几个以上的单元重组成一个新的形态。构成课程使学生了解点、线、面、体的概念和样式，掌握均衡、比例、节奏、统一等形式美的法则，感受色彩明暗、对比、冷暖的变化。

包豪斯的基础教育课程之所以能脱颖而出，就在于其高质量的理论教学，通过理性分析色彩、构成及材料的特性，对艺术创造进行深入分析。基础课程最初在1919年由约翰·伊顿（Johannes Itten，1888—1967）策划开设，目的是让学生了解自身蕴含的创造潜力，并帮他们再次挖掘这份潜力，而只有在完成了为期6个月的基础课程后，学生才被准许进入工作

坊继续深造。约翰·伊顿图像如图1-12所示。

伊顿本人更是为基础教育的课程架构做出了巨大贡献，他在《我的初步课程》中提到，他为基础教育设计了以下三个任务。

第一，解放学生的创造力和艺术才能，学生自己的经历和理解将引导他们完成最真实的作品。

第二，使学生的职业选择变得更加简单。通过材料和织物的联系，让学生在短时间内寻找出最吸引他们的材料，最大限度地激发他们的创作灵感。

第三，教授学生基本的设计原理，为其未来的职业生涯做准备。图形和色彩的法则将向学生开启物质世界的大门，图形和色彩之于主观与客观上的问题在课程中将以多种方式结合在一起。

从上述三个任务中可以看出，图形、色彩、材料是基础课程的主要内容，而这也是"三大构成"的雏形。基础课程最初主要由伊顿和他的助手格特鲁特·格鲁瑙教授，从1920年保罗·克利（Paul Klee，1879—1940）和1921年瓦西里·康定斯基（Wassily Kandinsky，1866—1944）两人加入包豪斯后，他们也协助伊顿教授基础课程，两人图像分别如图1-13和图1-14所示。

图1-12 约翰·伊顿

图1-13 保罗·克利

图1-14 瓦西里·康定斯基

伊顿基础课程练习的内容首先是色彩与图形。为了使学生们更好地理解图形所具有的表现潜力，他鼓励学生按照不同几何形的秩序而动作，而学生们被获准使用的，仅限于最基本的几种图形，如圆形、三角形、正方形。这些图形练习也被拓展到三维。

在色彩练习中，伊顿希望学生把注意力都集中在色彩上，从而摆脱形的束缚。所以他早在1917年就引用了棋盘作为大多数练习的理想模式，当学生根据已有的色彩原型进行调色时，他们对色彩的观察和视觉理解能得到提高。1921年伊顿创立的12色环图是其色彩构成理论的基础，他认为"色彩有其中不同的对比效果：纯色对比、明暗对比、冷暖对比、互补色对比、

色度对比和量比等",图 1-15 则全面地展示了其色彩理论的基本结构。伊顿给学生布置的练习主题常常简洁明了,如夜晚、葬礼、集市、四季等,伊顿作品如图 1-16～图 1-21 所示。

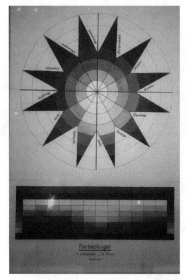

图 1-15 伊顿色环理论手稿

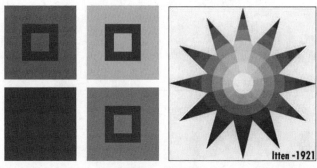

图 1-16 色彩构成

图 1-17 四季(左上为春,右上为夏,左下为秋,右下为冬)

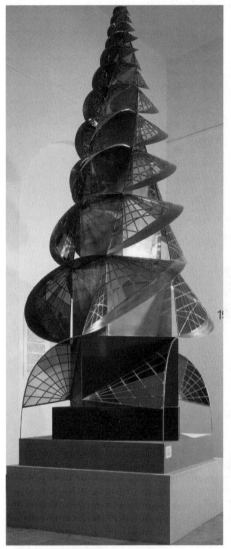

图 1-18 乡村篝火

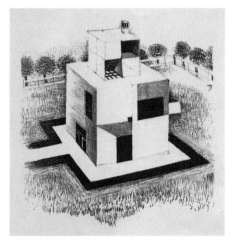

图 1-19 白人之家

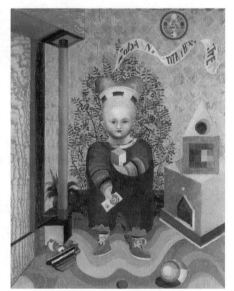

图 1-20 儿童插画

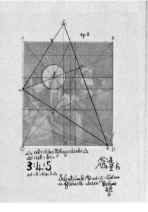

图 1-21 崇拜弗兰克大师

克利于 1920 年加入包豪斯，他认为最基本的形式是一切自然事物的来源，因此他将其视作教学的重点。他坚信："艺术应该揭示这些形式，其方法是要努力求索自然造物的生成过程，而不是对它们进行肤浅的模仿。应该让自然'通过绘画获得新生'，自然世界里的环境松散而自治，自有其内在的法则，在从这里提取画面的时候，必须要遵循这个法则。"所以，他给学生布置的第一个作业就是描摹自然的树叶，观察叶脉具有怎样的表现力。

克利的图形课是从运动中的"点"说起，这和之后康定斯基所提出的"点、线、面"不谋而合。他还将线分为积极的、消极的、中性的三种。积极的线自由移动，并不一定有一个明确的目的地；一旦它描摹出了图形，就变成了中性的线；而如果把这个图形涂上颜色，这条线就变成了消极的线，因为此时色彩将转变为积极的因素。可见，这里的积极、中性、消极代表了元素在视觉效果中的重要程度，学生需要在一幅图中分清主次关系，克利作品与学生作业如图 1-22～图 1-28 所示。

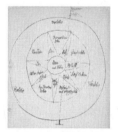
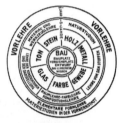

图 1-22　克利的《包豪斯课程设计》

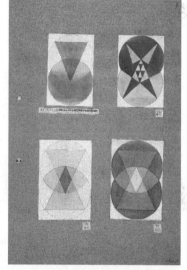

图 1-23　克利的学生作业《半色三角形》　　图 1-24　克利的《魔术》　　图 1-25　克利的学生作业《交叉渗透》

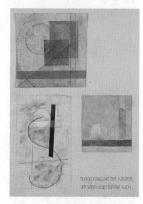
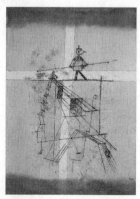
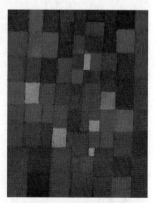

图 1-26　克利的学生作业《逻辑分层》　　图 1-27　克利的《走钢丝的人》　　图 1-28　克利的《建筑图片：红色》

康定斯基于 1921 年加入包豪斯，他所关心的是如何建立一套基本的视觉语言体系，其中不乏与伊顿相似的观点。他曾在《图形的基本元素》中提到，包豪斯必须设置关于图形的基本元素的教学。他还对图形做了简明的定义，从狭义上来说图形指平面和空间，从广义上来说图形是色彩同平面和空间之间的关系；而不管是哪种情况，课程在逻辑上都必须从最简单的图形逐渐过渡到复杂图形。

平面图形可以简单划分成三角形、方形和圆形；空间图形可以分为椎体、立方体和球体。而他认为，无论是平面图形还是空间图形都无法脱离色彩存在，所以色彩与图形之间的对位关系也是他的教学重点之一。他甚至还亲自设计过一次问卷调查，他在纸上印了一个圆形、一个正方形和一个三角形，然后让被访者用红、蓝、黄三种颜色分别上色，试图用调查结果来验证主要色彩与主要图形之间的关系，康定斯基作品与学生作业如图 1-29～图 1-37 所示。

康定斯基推崇艺术的理性思维，他训练学生用严格、科学的分析手段来处理图形与色彩的关系，教授他们艺术如何在理性的控制下表达出充分的情感。康定斯基在本人的作品中也常常只运用一些有限的、最基本的图形和色彩元素来传达其内心无限的思想和情感。

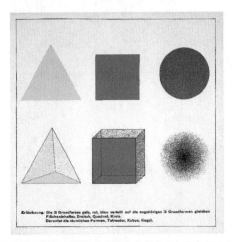

图 1-29　康定斯基的《三原色分布在三个基本形状上》

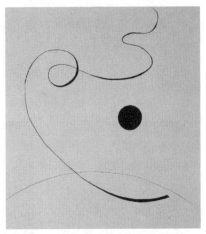

图 1-30　康定斯基的学生作业《对比》

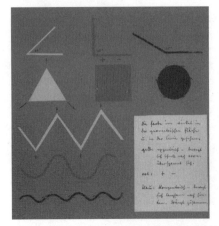

图 1-31　康定斯基的学生作业《从一个角度观察颜色》

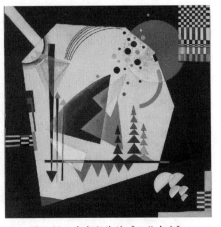

图 1-32　康定斯基的《三种声音》

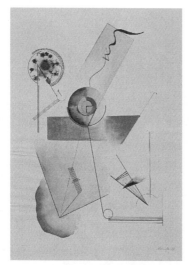
图1-33 康定斯基的学生作业《分析绘画》
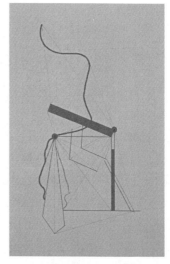
图1-34 康定斯基的学生作业《静物》

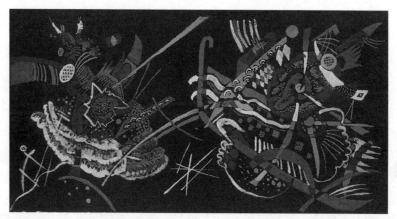
图1-35 康定斯基的《柏林壁画》

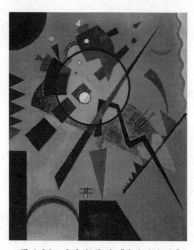
图1-36 康定斯基的《灰色和粉色》
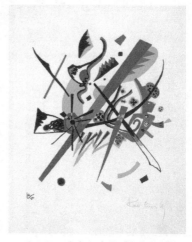
图1-37 康定斯基的《彩色版画》

1.4 平面构成研究与解决的问题

平面构成主要是在二维空间运用点、线、面结合一定的规律所形成的一种视觉语言，它可以是抽象的，也可以是具象的，可以是感性的，也可以是理性的，同时它也不是独立存在的，而是伴随着色彩、肌理、光影等而存在的。基本上世间万物，所有我们接触到的或无法接触到的，看得见的或看不见的事物里都有平面构成的运用和身影。

平面构成不是以表现具体的物象为特征，但是它反映了自然界变化的规律性。平面构成在构成中采取数量的等级增长、位置的远近聚散、方向的正反转折等变化，在结构上整体或局部地运用重复、渐变、变异、放射、密集等方法分解组合，构成有组织、有秩序的运动。

平面构成就是通过这种视觉语言对人的心理和生理状态产生影响，比如紧张、松弛、平静、刺激、喜悦、痛苦、茫然等。在实际的设计过程中，经常会运用到视觉语言中的构成来传达作品的特征。图1-38～图1-41为艺术家作品中的平面构成元素。

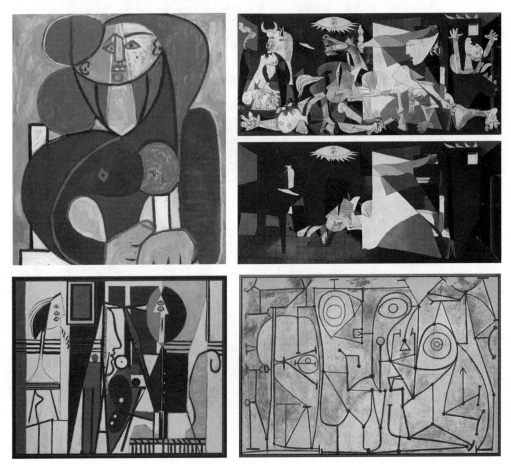

图1-38　毕加索系列作品

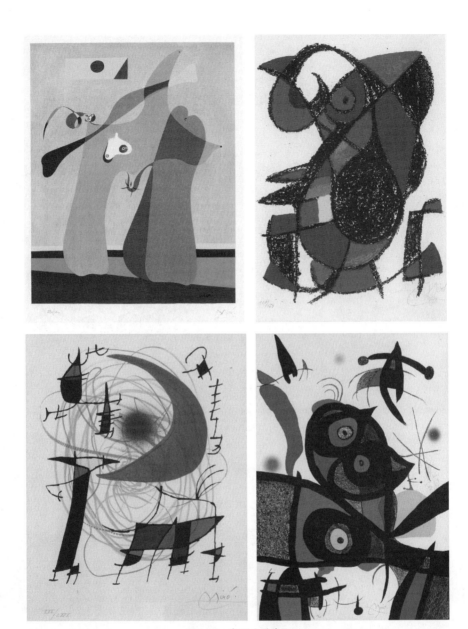

图 1-39　米罗系列作品

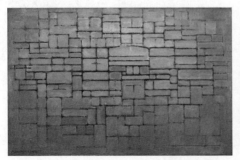 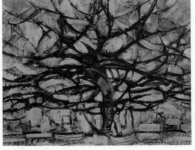

图 1-40　蒙德里安系列作品

平面构成

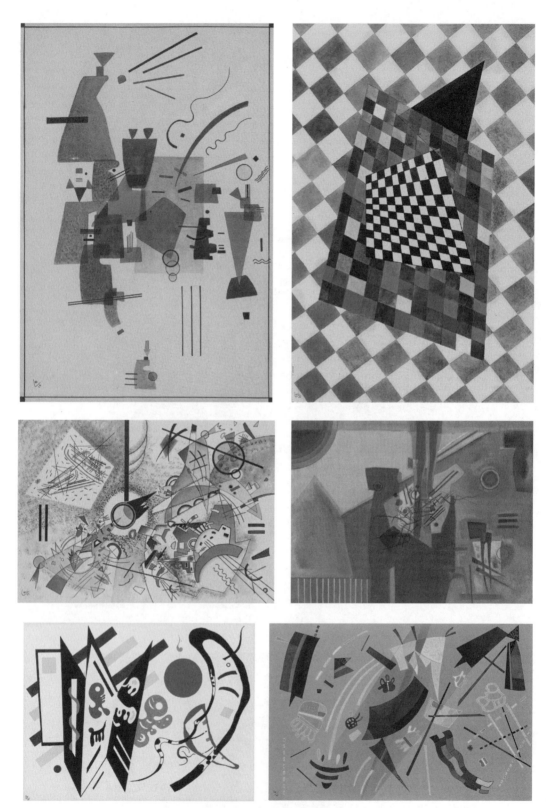

图 1-41　康定斯基系列作品

1.5 从具象到抽象的训练

具象思维是指具体面形象的思维方式。如风景写生，按照事物原貌进行描绘就是运用了具象思维的方式。而抽象思维，也可以称之为逻辑思维，是与具象思维相对立的概念，指把一个事物的特性从它本身剥离出来形成概念，然后再进行判断、推理和论证的思维过程。例如，毕加索牛的变异图，就是一个从具象到抽象的思维转变过程，线条在不断简化，最后的形象简练概括，赋予绘画更高的逻辑思维性与艺术性。图1-42为毕加索作品《牛》的简化过程。

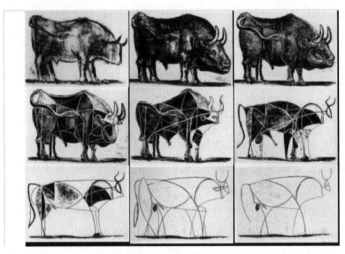

图1-42 毕加索的作品《牛》

《平面构成》中需要运用逻辑思维与形象思推相结合的构思方法创造形象。如何引导具象思维与抽象思推的转换是至关重要的，通过几次教学探索，归纳总结其方法主要有三个方面：第一，学生需要整合思维模式，培养对事物的分析与概括能力。比如，将一棵树用简练的线条进行概括，取精华、去糟粕。将复杂的事物简单化，整理协调元素关系，使之条理化与规范性。第二，广泛收集资料，筛选出所需设计素材，通过重新组合、打散、分解等形式美法则，赋予造型形态以全新的视觉感受。第三，"情境化"思维转换，让人置身在不同的环境、场合，感受不同的气氛，触动内心深处的设计灵感。可通过音乐、视频或者特定环境的带动，营造出一种特有的氛围，让学生们从中衍生出一种新的情感，由此进行思考与联想。

大一的学生由于基础相对薄弱，对事物缺少分析、概括能力，如果让学生直接进入抽象造型的构成练习，学生会无从下手，学习过程会枯燥乏味，如果前期引导学生进行具象的模仿练习，再进行抽象构成练习，学生对知识点的掌握会有所依托，抽象造型也会有据可寻，下面以"线"为例进行分析。

小时候看到飞机飞过后，在天空中会留下一条或数条"白烟"，我们称之为"飞机拉线"，这时候小伙伴们会欢呼雀跃。惊叹人类科技能在天空中留下美丽痕迹，这是儿童时期线的最初记忆。不同环境、不同状态及不同心理作用下，线都会给人不同的感受。从概念上说，线

是点移动的轨迹线，也是面运动的起点，为重要的造型要素，线在大自然和人造物中有着丰富的状态。有位置、长度、宽度、方向、形状和性格特征，用线进行规划形体的外轮廓线，线的位置决定了形体的美感，如在速写中，线的虚实、粗细变化对形体的体感塑造起到了关键的作用。概括来说，线分为直线、曲线和 S 线。直线分水平线、垂直线和斜线。水平线给人视野开阔、安静平和之感，表现大海的辽阔、天空的深远，水平线会用得比较多；垂直线给人高耸挺拔、正直庄严之感，如法院门口很多高耸的门柱，来烘托法律的威严，教堂的垂直向上建筑风格，让人产生一种对神灵的敬仰、膜拜之感。综合分析，直线给人明确的理性感，代表着坚毅、顽强、单纯简朴的性格特征，具有男性的阳刚之美。曲线由于线条的弯曲变化，增加了线条的弹性感和丰富的韵律变化，具有女性的柔美之感。

在练习线的构成时，不妨打破传统的教学思维模式，带学生置身于大自然中亲身体验，去找寻"线"的表现形式，把找到的事物通过拍摄、速写等形式记录下来，后期大家展开交流讨论，掌握现实事物与设计相互转换的技能。通过练习让学生了解线的基本概念表达，在掌握了线的情感变化后，再进行抽象的思维表达。这种练习对大一的学生来说是非常有必要的，是与高中课程相衔接的纽带。转换教学思路，学生会喜爱这种认知体验的实践活动，以此加深学习印象。

在以往的学生作品中，通过对线的大量练习，学生能很好地把线的特征理性的表现在作品中。如生活中常见的条形码，学生通过外力挤压感，让条形码发生扭曲变形，表达对假冒伪劣产品的无声抗议。当由具象的事物过渡到抽象造型时，更多体现的是一种节奏感与韵律感的表达形式。通过对线的具象练习，学生已掌握了线的变化规律，在规范条理的基础上再进行抽象的艺术加工与处理，造型的难度降低，这种步步地推进，学生会逐渐养成一套系统的艺术思维模式和设计思路，为最终的设计作品增加强有力的理论支撑。

设计源于生活而又高于生活，设计思维创新的培养要在生活中进行，注意生活中的细节，用不同的视角观察世界，大自然的一草一木都可以成为设计的素材。通过不断的实际引导，使学生构成作品的表现形式最终由具象造型走向抽象造型，达到具象思维到抽象思维的转变。图 1-43 ～图 1-45 为艺术家从具象到抽象的创作。

图 1-43　卡米罗的《头像图腾》

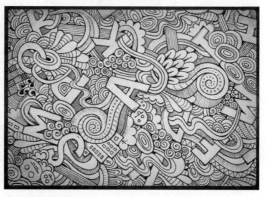

图 1-44 具象插画作品

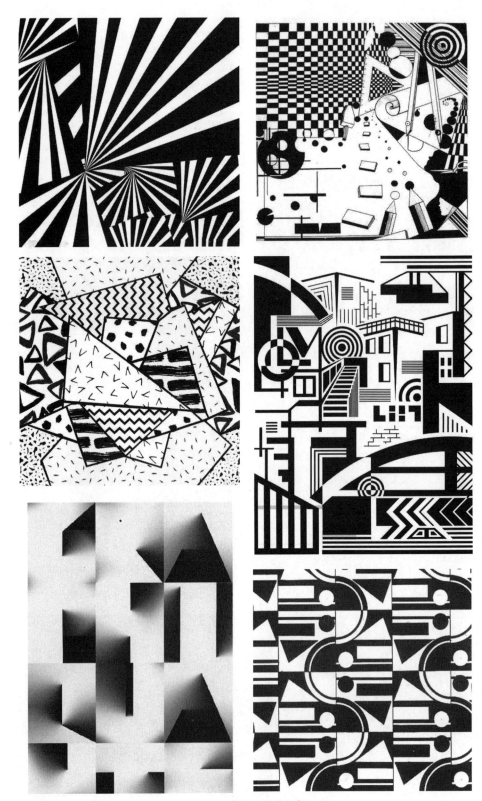

图 1-45　具象转抽象学生作业

1.6　课后作业

1. 选择 2～3 幅不同内容的摄影作品，进行从具象到抽象的练习。
规格：20cm×20cm。
要求：每幅必须完成三个步骤，表现手法不限。
2. 选择静物用手绘的表现手法完成从具象到抽象的练习。
规格：8cm×8cm 9 幅组合。
要求：材料不限。可以用不同的纸张、笔和颜料。
3. 选择不同材质，用拼贴手法完成从具象到抽象的练习。
规格：15cm×15cm 4 幅。
要求：材料不限。可以采用手绘与拼贴结合。

第2章
平面构成的设计原则

教学目的

了解平面构成的设计原则,学习平衡、律动、多样性与统一、比例、联想、对比和强调在平面构成中的重要性。

教学重点

- 平面构成的设计原则。
- 平衡、律动、多样性与统一、比例、联想、对比和强调在平面构成设计中的作用。

平面构成的设计原则又称为"设计法则",是所有设计学科共同的课题。在日常生活中,美是每一个人追求的精神享受,当接触任何一件有存在价值的事物时,这种共识是从人们长期生产、生活实践中积累的,它的依据就是客观存在的美的形式法则,称之为"形式美法则"。在人们的视觉经验中,高大的杉树、耸立的高楼大厦、巍峨的山峦尖峰等,它们的结构轮廓都是高耸的垂直线,因而垂直线在视觉形式上给人以上升、高大、威严等感受,而水平线则使人联系到地平线、一望无际的平原、风平浪静的大海等,因而产生开阔、徐缓、平静等感受……这些源于生活积累的共识,使人们逐渐发现了形式美的基本法则。图 2-1 和图 2-2 为一些符合设计法则的招贴画作品。

图 2-1　招贴画作品 1

第 2 章 平面构成的设计原则

图 2-2 招贴画作品 2

2.1 平衡

 自然界中到处可见平衡对称的形式，如鸟类的羽翼、花木的叶子等。所以，对称的形态在视觉上有自然、安定、均匀、协调、整齐、典雅、庄重、完美的朴素美感，符合人们的视觉习惯。平面构图中的对称可分为点对称和轴对称两种。

 假定在某一图形的中央设一条直线，将图形划分为相等的两部分，如果两部分的形状完全相等，这个图形就是轴对称的图形，这条直线称为对称轴。假定针对某一图形，存在一个中心点，以此点为中心通过旋转得到相同的图形，即称为点对称。点对称又有向心的"求心对称"、离心的"发射对称"、旋转式的"旋转对称"、逆向组合的"逆对称"，以及自圆心逐层扩大的"同心圆对称"等。在平面构图中运用对称法则要避免由于过分的绝对对称而产生单调、呆板的感觉。有的时候，在整体对称的格局中加入一些不对称的因素，反而能增加构图版面的生动性和美感，避免了单调和呆板。图 2-3 ～图 2-12 为一些符合平衡设计法则的作品。

图 2-3 摄影中的对称平衡

图 2-4 建筑中的对称平衡

图 2-5 海报设计中的构图平衡 1

图 2-6 海报设计中的构图平衡 2

图 2-7 海报中的对称平衡

图 2-7　海报中的对称平衡（续）

图 2-8　对称平衡　　　　图 2-9　冷暖色调平衡

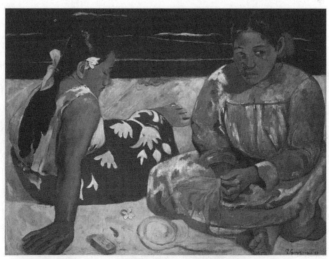

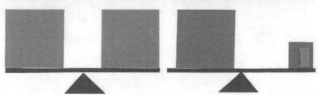

图 2-10　对称平衡和不对称平衡

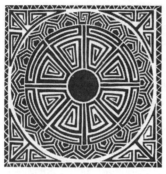
图 2-11　图案上的平衡

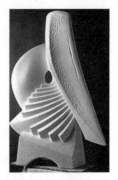
图 2-12　雕塑上的平衡

2.2　律动

　　律动就是节奏韵律，是指运动过程中有秩序的连续。构成节奏有两个重要关系：一是时间关系，指运动过程；一是力的关系，指强弱的变化。把运动中的这种强弱变化有规律地组合起来加以反复便形成节奏。在自然和生活中都存在着节奏。普列汉诺夫曾说，对于一切原始民族，节奏具有真正巨大的意义。原始民族觉察和欣赏节奏的能力是在劳动过程中形成和发展起来的。在自然中同样存在着节奏，如寒来暑往。节奏感不仅存在于音乐中，表现为长短音、强弱音的反复，还存在于绘画、建筑、书法等艺术中。梁思成分析建筑中柱窗的排列所体现的节奏感，在节奏的基础上赋予一定情调的色彩便形成韵律。韵律更能给人以情趣，满足人的精神享受。图 2-13 ～图 2-21 为一些符合律动设计法则的作品。

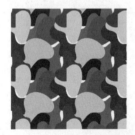
图 2-13　律动在色块上的运用

图 2-14　律动在大自然中产生

图 2-15　律动在古希腊建筑上的运用

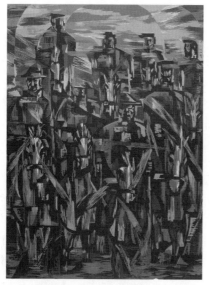

图 2-16　富有节奏的色调

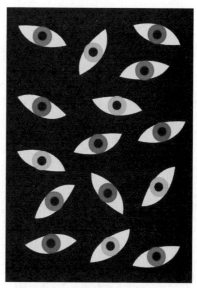

图 2-17　红黄绿的节奏性变化

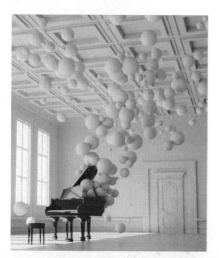

图 2-18　如果我们可以看见音乐，它可能是这样子的

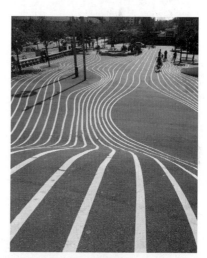

图 2-19　有动感的线条

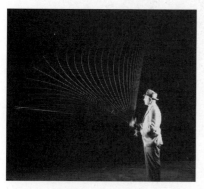

图 2-20　活动的线条

图 2-21　日出日落是一天的韵律

2.3 多样性与统一

多样性是形式美法则的高级形式，也叫多样统一。从单纯齐一、对称均衡到多样统一，类似一生二、二生三、三生万物。多样统一体现了生活、自然中的对立统一规律，整个宇宙就是一个多样统一的和谐整体。多样统一是客观事物本身所具有的特性。图 2-22 ～图 2-29 为一些符合多样性与统一设计法则的作品。

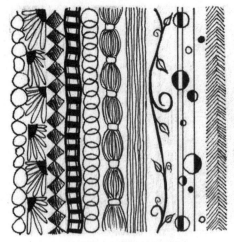

图 2-22 各种各样的线条

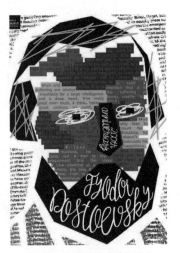

图 2-23 各种各样的拼贴形状

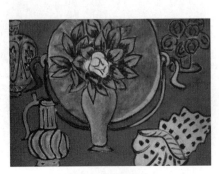

图 2-24 线条的统一

图 2-25 各种各样的事件

图 2-26　装饰风格的多样性与统一

图 2-27　人物造型的多样性与色调的统一

图 2-28　各种各样的面孔

图 2-29　人物造型的多样性与色调的统一

　　在艺术创作中，没有一种适合一切内容的固定不变的形式法则。对形式美的法则的运用也是这样，要根据作品的具体内容灵活运用。

2.4 比例

比例是部分与部分或部分与全体之间的数量关系，它是精确详密的比率概念。人们在长期的生产实践和生活活动中一直运用着比例关系，并以人体自身的尺度为中心，根据自身活动的方便总结出各种尺度标准，体现于衣食住行的器用和工具的制造中。比如早在古希腊就已被发现的至今为止全世界公认的黄金分割比 1:1.618 正是人眼的高宽视域之比。恰当的比例则有一种谐调的美感，成为形式美法则的重要内容。美的比例是平面构图中一切视觉单位的大小，以及各单位间编排组合的重要因素。图 2-30～图 2-42 为一些符合比例设计法则的作品。

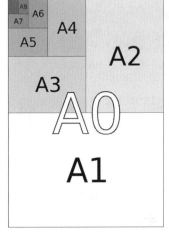

图 2-30　纸的比例

图 2-31　透视产生的比例

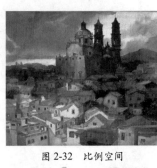

图 2-32　比例空间

图 2-33　叠加和尺寸比例

图 2-34　线条比例透视

图 2-35　空间比例透视

图 2-36　2D 空间模拟

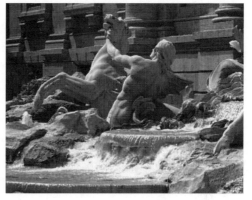

图 2-37　3D 空间雕塑

改变物体的大小比例,可以改变我们对事物的看法,正确的比例适用于写实图像,非正常的比例适用于卡通画或想象画。

当我们在运用比例时,会估算和思考物体的体积,这个是数学问题,首先要在脑海里不断地衡量物体的大小、形状、质量、重量和体积的关系。

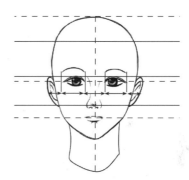

图 2-38　正常人的面部五官比例

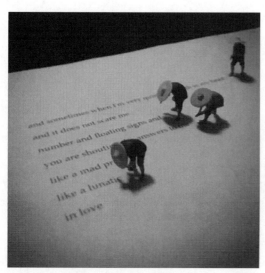

图 2-39　想象画中的比例

图 2-40　微缩模型摄影中的比例

图 2-41　趣味摄影

图 2-42　微缩仿真模型

2.5　联想

平面构图的画面通过视觉传达而产生联想，达到某种意境。联想是思维的延伸，它由一种事物延伸到另外一种事物上。例如，图形的色彩：红色使人感到温暖、热情、喜庆等；绿色则使人联想到大自然、生命、春天，从而使人产生平静感、生机感、春意等。各种视觉形象及其要素都会产生不同的联想与意境，由此而产生的图形的象征意义作为一种视觉语义的表达方法被广泛地运用在平面设计构图中。图2-43～图2-46为一些符合联想设计法则的作品。

图 2-43　水果和动物的联想组合

图 2-44　动物之间的联想组合

图 2-45　动物和颜色之间的联想组合

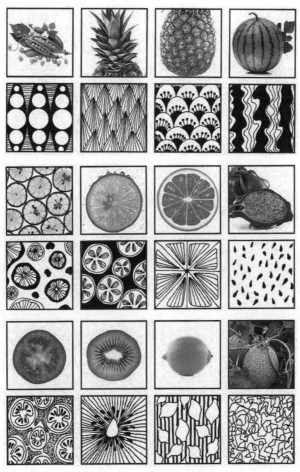

图 2-46　装饰纹样的联想

2.6 对比和强调

对比又称对照，把反差很大的两个视觉要素成功地配列在一起，虽然使人感受到鲜明强烈的感触而仍具有统一感的现象称为对比，它能使主题更加鲜明，视觉效果更加活跃。对比关系主要通过视觉形象色调的明暗、冷暖，色彩的饱和与不饱和，色相的迥异，形状的大小、粗细、长短、曲直、高矮、凹凸、宽窄、厚薄，方向的垂直、水平、倾斜，数量的多少，排列的疏密，位置的上下、左右、高低、远近，形态的虚实、黑白、轻重、动静、隐现、软硬、干湿等多方面的对立因素来达到的。它体现了哲学上矛盾统一的世界观。对比法则广泛应用在现代设计当中，具有很大的实用效果。强调是艺术家在作品中给某一特定物体或区域添加重点内容，以此吸引人们的视线，这个夺人眼球的物体或区域是这件作品的重点或意趣中心。图 2-47 ~图 2-56 为一些符合对比和强调设计法则的作品。

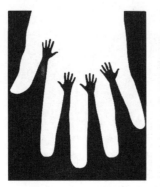
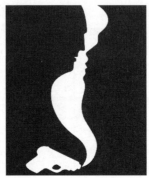

图 2-47 正负空间的对比

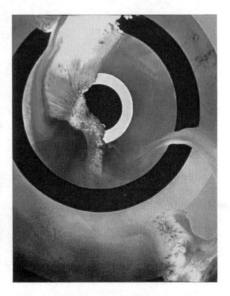

图 2-48 不同元素的对比　　图 2-49 软硬边缘的对比

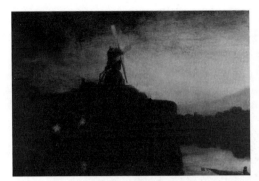

图 2-50　颜色浓淡的对比

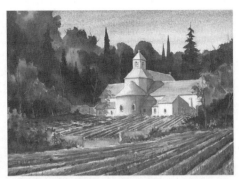

图 2-51　在艺术创作中使用各种元素进行强调

图 2-52　画面的最佳位置在交叉点附近

图 2-53　自然界中的颜色强调

图 2-54　颜色强调

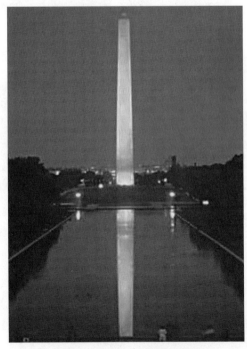

图 2-55　建筑设计中的形状强调

图 2-56　焦点强调

运用形式美的法则进行创造时，首先要透彻领会不同形式美的法则的特定表现功能和审美意义，明确欲求的形式效果，之后再根据需要正确选择适用的形式法则，从而构成适合需要的形式美。形式美的法则不是凝固不变的，随着美的事物的发展，形式美的法则也在不断发展，因此，在美的创造中，既要遵循形式美的法则，又不能犯教条主义的错误，生搬硬套某一种形式美法则。要根据内容的不同，灵活运用形式美法则，在形式美中体现创造性特点。

2.7　课后作业

1. 思考题

熟悉平面构成的设计原则，了解平衡、律动、多样性与统一、比例、联想、对比和强调在平面构成中的重要性。

2. 熟悉平面构成的设计原则

在设计中熟练运用平衡、律动、多样性与统一、比例、联想、对比和强调等手法制作海报。

第3章
造型的基本要素

> 教学目的

了解平面构成的点、线、面三要素,以及形与空间的关系、形与形的关系等。

> 教学重点

- 点、线、面的设计原则。
- 形与空间的关系,形与形的关系。

在我们日常所见平面设计的作品里,无论多么复杂的形象都是由点、线、面的基本要素构成的。将点、线、面等具象与抽象的形态按照美的形式法则与一定的秩序进行分解、组合,可创作出新的视觉传达的画面效果。点、线、面不仅是各种艺术中的基本元素,也与生活中的物象有着密切的关系。接下来就让我们深入地了解点构成、线构成和面构成之间的关系与表现规律。如图3-1～图3-5所示是以点、线、面结合的优秀海报设计。

图3-1 不同的线构成

图3-2 点和线结合的构成

图 3-3　不同的点构成

图 3-4　点和面结合的构成

图 3-5　点、线、面构成在海报中的应用

3.1 点

在平面构成中,点作为最基本的造型元素,是造型中最小的元素,是一切形态的基础。点的大小是相对的,由画面当中的元素决定产生对比。点在画面中是点缀,起到丰富画面、烘托氛围的作用。点作为视觉元素,在版面空间中具有张力作用。当版面空间中只有一点时,由于点的刺激而产生集中力,将视线吸引聚焦在此点上。点的紧张性和张力在人们的心理上有一种扩张感。点在版面空间中的位置不同、数量不同、大小不同,给人的感觉也不同。图 3-6 为点元素的视觉张力效果。

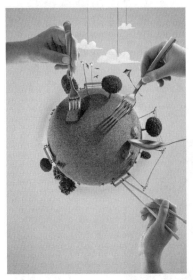 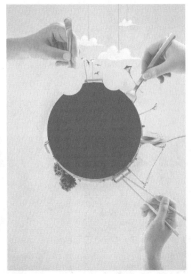

图 3-6　点元素的视觉张力效果

点作为版面最基本元素,具有凝固视线的作用,单一的点容易造成视觉的集中,吸引视线并起到强调的作用;而变化丰富的多点组合,会造成视线的往返跳跃,可加强视觉张力的表现,从而在视觉上产生线或者面的效果。图 3-7 和图 3-8 为点元素产生线和面的效果。

图 3-7　点元素产生线的效果　　　　　　图 3-8　点元素产生面的效果

3.1.1 点的概念

从几何学的角度讲，点不具有大小，只具有位置。而在造型艺术中的点既有大小，也有面积和形状。我们视觉所看到的点是相对的一个概念，即相对于线也相对于面。比如以一扇窗在我们眼前是一个面，而放在一栋高楼上看就是一个点，或者高楼放在一个城市的大背景上看也是一个点。所以相对大的形倾向于面，相对小的倾向于点；相对细长的倾向于线，相对宽阔的容易被视为面。图 3-9～图 3-11 为点在画面中的作用。

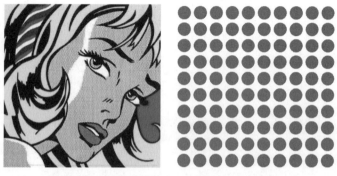

图 3-9　由点构成的画面，放大后是一个个圆点

图 3-10　点可以连成线，也可以叠加成渐变色

图 3-11　整个画面缩小后也可以成为一个点

3.1.2 点的分类

点的基本形态种类很多，可以分为抽象形态与具象形态两大类。抽象形态一般是几何与自由形状；而具象形态是包含我们所见的人、物、自然景象的图形。

不同形状的点给人不同的视觉心理感受。圆形的点有活泼、跳跃、灵动之觉；方形的点有庄重、稳定、阳刚大气之感；三角形或菱形的点有尖锐、冲突、速度、科技之感；弯曲的点有柔美、流畅、动感韵律之感。图 3-12 和图 3-13 为点的抽象和具象形式。

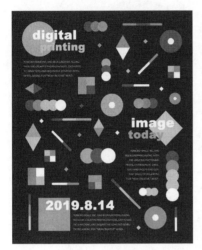 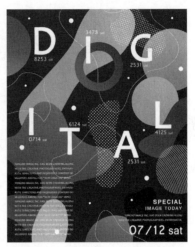

图 3-12　抽象的点设计

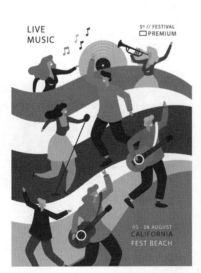

图 3-13　具象的点设计

3.1.3 点的表现方法及效果

不同的工具、不同的纸张画出来的点效果不同，相同的工具、不同的画法画出来的点效

果也不同。一般来说，面积越小的形，点的感觉越强，面积越大则有面的感觉，不过越小的点在视觉上的存在感也越弱。点的视觉形象可以是实的，也可以是虚的；可以是正形也可以是负形，表现出来的效果各不相同。点的轮廓简洁、清晰时效果强有力，反之，边缘模糊或中空时效果会显得较弱。大小不同的点处在同一平面上，空间距离感会出现错觉，面积大的感觉近，面积小的就有后退感，这也是我们常说的近大远小。图3-14～图3-16为点的表现效果。

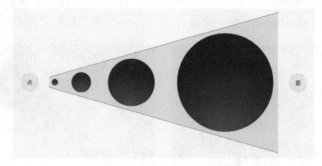

图 3-14　点变大就成了面

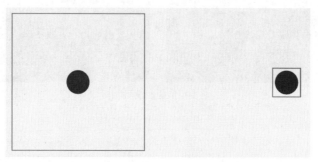

图 3-15　点在不同的空间中感受也不同

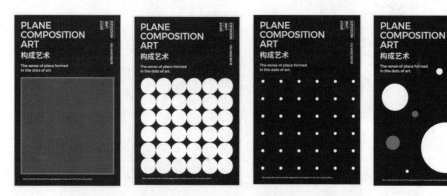

图 3-16　点的大小不同，在相同空间中感受不同

1. 标识设计中的点元素

标识设计中点的运用主要体现在两个方面：有序的点的构成和无序的点的构成。我们在今后的标识设计中，可以考虑传统的图案与抽象的点的构成的综合运用，设计出更多更好、具有本土特色的标识设计作品。标识设计中点元素的应用分别如图3-17和图3-18所示。

图 3-17　手和圆点组成的树木标识　　　　图 3-18　圆点组成的数字 8 标识

从造型设计来看，点是一切形态的基础。在几何学上，点只有位置，没有上下左右的连接性与方向性。而在形态学中，点还具有大小、形状、色彩、肌理等造型元素。点的外形并不局限于圆形一种，也可以是正方形、三角形、矩形及不规则形等，还可以是文字、阿拉伯数字、英文字母、具象图案等。但其面积的大小，必须具备点的特征。尽管在人类远古时期的手工制品表面装饰纹样中，点就已被大量应用。然而时至今日，当代的设计师依然运用着点的多种变异和排列组合，再现着点的令人惊叹的艺术魅力。标识设计中圆点的应用分别如图 3-19 和图 3-20 所示。

图 3-19　圆点组成的渐变标识　　　　图 3-20　圆点组成的叠加标识

2. 版面设计中的点元素

版式设计中的点更富于灵活变化，不同的构成方式、大小、数量等都能形成不同的视觉效果。将数量众多的点疏密有致地混合排列，以聚集或分散的方法形成的构图，我们称之为密集型编排；而运用剪切和分解的基本手法来破坏整体形，破坏后形成新的构图效果，我们称之为分散型编排。版面设计中点元素的应用分别如图 3-21～图 3-24 所示。

3. 点在设计中无处不在

点在设计作品中无处不在，在有限的版面中，它能够起到点缀画面的作用。在版式创作中，巧妙地编排众多的点元素，以众多点元素有规律地排列组合，使其形成密集型的排列方式，体现出均衡的视觉感，并带来有层次节奏的心理感受。点在设计中的应用分别如图 3-25～图 3-30 所示。

图 3-21 点的不同造型

图 3-22 点的叠加应用

图 3-23 点的平均分配

图 3-24 点的空间应用

图 3-25 密集点应用 1

图 3-26 密集点应用 2

图 3-27 聚焦点应用

图 3-28 分散点应用

图 3-29 自由点应用

图 3-30 点和面的应用

3.2 线

线是具有位置、方向与长度的一种几何体,可以把它理解为点运动后形成的。与点强调位置与聚集不同,线更强调方向与外形。线在画面中的作用如图 3-31 和图 3-32 所示。

图 3-31 线的构成

图 3-32 线可以指引方向

3.2.1 线的概念

点的移动产生线。几何学上定义的线没有粗细,只有长度、方向与形状。在视觉表现中则不然,我们可以把各种相对细长的,不具有面或点倾向的形态归为线形。视觉艺术中线的形态与表现效果非常丰富,其应用分别如图 3-33～图 3-35 所示。

图 3-33　线组成的文字 1

图 3-34　线组成的文字 2

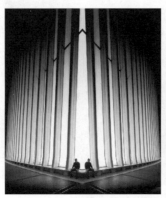 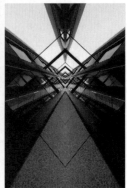

图 3-35　光影构成的透视线

3.2.2 线的分类

线的种类可以分为规则形和不规则形,也可以说是自由形态。根据线的形状可以分为直线与曲线。而直线包括折线,曲线就包括弧线及各种不规则的自由曲线。

直线的形态较为单纯,曲线的形态则十分丰富,不同的曲线表现效果有明显的差异,在使用中要特别注意它们意向的区别。不同线的表现效果分别如图 3-36 ～图 3-43 所示。

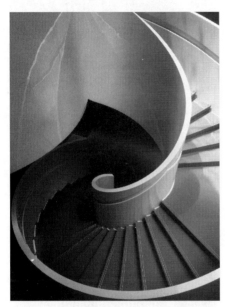

图 3-36　曲线让人心情愉悦

图 3-37　直线让人心情敞亮

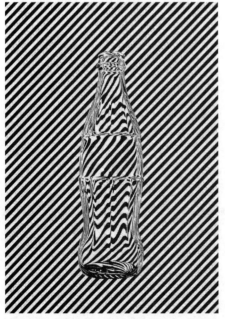

图 3-38　曲线与直线对比

图 3-39　密集点形成的线

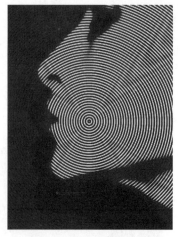
图 3-40　密集线形成的图案

图 3-41　线条围成的形状

图 3-42　线条疏密形成空间

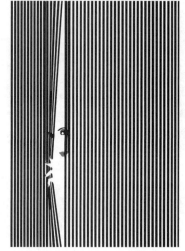
图 3-43　线条变化形成情节

3.2.3　线的表现方法及效果

　　从表现的方法看，借助工具画的线具有规矩的感觉，徒手画的线自由而富有变化，有随意的感觉。用不同工具画出来的线感觉是有差异的，相同的工具不同画法画出的线效果也大相径庭。我们需要了解各种工具表现的效果，大胆尝试新的表现方法，并能灵活运用于创作中。

　　线的要素遍及绘画、雕刻、设计等各个造型领域，而且越抽象的作品，线条的作用越重要。它是物体抽象化表现的有力手段，即使脱离具体的形来观察，线本身依然具有卓越的造型力。能够体会到这些意向才能在设计中正确地应用线。

　　线的意向来自其自身的形态特征，并非人为可以附加的，所以用心去体味才是最重要的。当我们在观察的时候不要带着先入为主的观念去对号入座，而应问自己的内心感受。从一般的意义上讲，直线比较简单、率直；曲线较为柔和、婉转；粗的线厚实、有力；细的线

单薄、柔弱。但是意向远非如此简单，以曲线为例，工具画的曲线与徒手画的曲线就大有区别。

除了我们绘制的线，形与形之间的互相接触或分离也会造成线的感觉，所以不直接画线，也可以间接地制造出线的视觉效果。这种线不是我们绘制的实体性图形，但是它们实实在在地存在于我们的视野中，其表现性一点也不逊色于实体的线，这种非实体但却真实存在的线，我们称之为消极的线。在设计中，我们要认真对待这种线的表现作用，并有意识地创造和运用这种效果。线的表现方法及效果分别如图 3-44～图 3-58 所示。

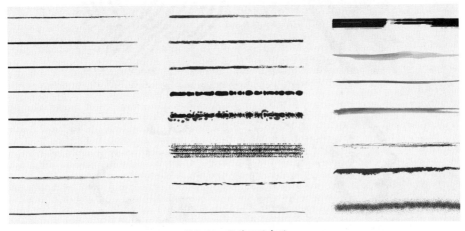

图 3-44　线的不同表现

图 3-45　连续点变成线条

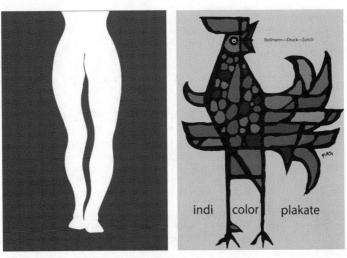

图 3-46　线的形态可产生柔美或刚硬

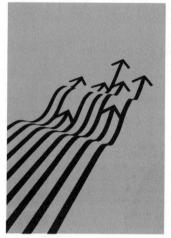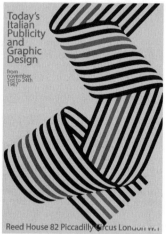

图 3-47　线可以引导视觉方向

图 3-48　线的粗细可产生远近关系

图 3-49　线可以用于版面内容分割

图 3-50 线在产品广告中的应用

图 3-51 横线表示安定、平静和寂静

图 3-52 竖线表示严肃、庄重和高耸

图 3-53　斜线表示运动和活力

图 3-54　曲线表示流动和张力

图 3-55　细线表示敏锐和秀气

图 3-56　粗线表示尺寸和力度

图 3-57　长线表示顺畅和流利　　　　图 3-58　短线表示节奏和急促

3.3　面

　　画面上的"面"是指面积较大的块形，是相对于面积较小的点而言，这是宏观和微观的概念。面的种类和效果分别如图 3-59～图 3-63 所示。

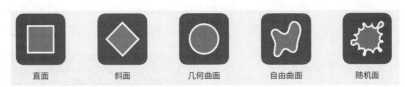

图 3-59　面的种类

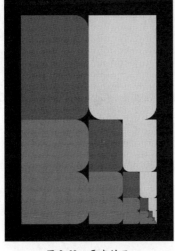
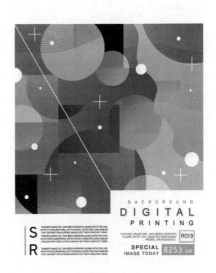

图 3-60　平直的面　　　　图 3-61　几何曲面

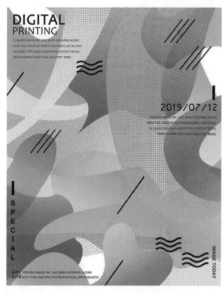

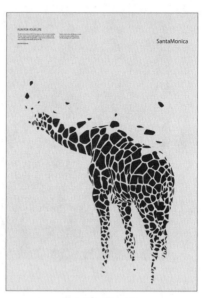

图 3-62　自由曲面　　　　　　　　　　图 3-63　随机面

3.3.1　面的分类

面的形态可以从外轮廓和充填效果两个方面分类。面从外轮廓方面可以分为抽象形态和具象形态。抽象形态的面包括几何形面和自由形面。几何形面有理性、简洁、有序的特征；自由形态的面随意、多变、富有活力。而具象形态的面包括人、物、自然景象的图形面。具象形态面的表现效果则视其外形而不同，面的表现形成分别如图 3-64～图 3-67 所示。

图 3-64　面的填充效果　　　　　　　　图 3-65　面的外轮廓效果

图 3-66　抽象面

图 3-67　具象面

面从内部充填效果方面可以分为实面和虚面。实面是被颜色充填的平面形，具有充实的体量感，有坚实、稳定的感觉，几何形态的充实的面形有整齐饱满的优点。而虚面有多种类型，常见的有封闭线所形成的中空面形、开放线所形成的线集群面形、点聚集形成的面形等。由封闭线形成的面，其轮廓细线越细，面形的感觉越淡薄，反之，轮廓线越粗面形的感觉就越强烈；开放线集群所形成的面形和点聚集形成的面形都是感觉较弱的面形，体量感不厚重，有不确定的感觉。面的虚实和轮廓线分别如图 3-68 ～图 3-71 所示。

图 3-68　实面

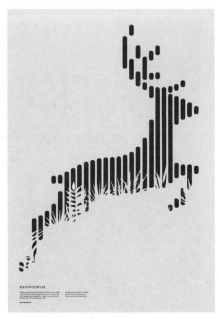
图 3-69　虚面

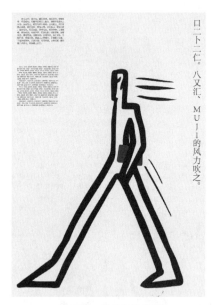
图 3-70 封闭线轮廓面

图 3-71 开放线轮廓面

3.3.2 面的表现效果

与点和线一样，面也有丰富的表情，这种表情取决于面形的轮廓及其内部质感。轮廓所决定的面的表情与线的意象有关，直线型的轮廓庄重、严肃、有力度；几何曲线形的轮廓饱满、圆润、有张力；自由曲线形的轮廓柔和、随性、富有变化。

面的内部质感决定的意象，主要由所模拟的肌理效果左右，如柔软、粗糙、坚硬、细腻、光滑、蓬松等。面的表现效果分别如图 3-72～图 3-78 所示。

图 3-72 平直面代表稳重、安定和秩序

第 3 章 造型的基本要素

图 3-73 斜面代表锐利、明快和简洁

图 3-74 几何曲面代表完美、对称和亲近

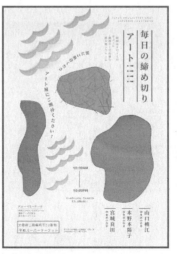

图 3-75 自由曲面代表柔软、活泼和个性

平面构成

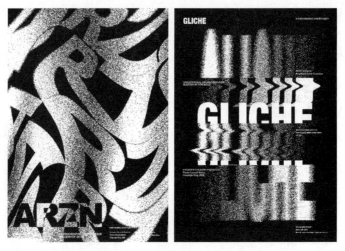

图 3-76 随机曲面代表偶然、自然和未知

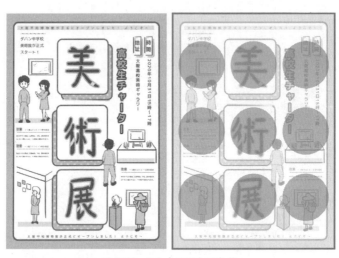

图 3-77 面和点可以相互转换

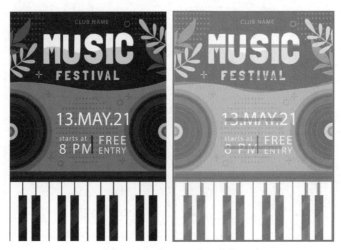

图 3-78 面和线可以相互转换

说到底,点、线、面是可以相互转化的。点的面积扩大可以变为面,面形缩小了可以变成点;线形延展到一定宽度就表现为面,缩短到一定程度就是点;众多的点能够连接成线,也能聚集成面;密集的线群也可以形成面的感觉;一块小的面形在大的面形对比下,在视觉效果上会退化为点。所以在表现中,要注意点线面之间的相对性,要看它们在画面中的对比效果。这种互为转化的特点也可以用来制造有趣的视觉效果。

点和点会相互吸引,距离较近的点引力比距离较远的点更强,在大小不同的两个点之间,小点会被大点吸引过去。有规律地排列点,会形成线的感觉并可能产生方向感。

点和线通过巧妙的构成可以表现凹凸的变化及其他复杂的立体感,现代印刷技术就是用无数的聚集成图像的,将印刷品的影像放大便可清晰地看到,其中密集地布满了点。点密集的地方颜色浓,而点稀疏的地方颜色淡。

平面构成单纯从形的方面分类可以归纳为:点形、线形和面形,并且它们的归属与对比有关,是可以相互转化的。

3.4 形与空间的关系

在自然界中,人们常把有视觉特征的外形的物体称为形象,所有的形象存在都需要空间。形象所占据空间的位置以及在空间中的位置关系,是形象在视觉空间的表现形态。在平面构成中,空间只是一种假象,它是平面内图形体系的形成,给人视觉上造成不同的空间变化。这仅仅是一种视觉上的错觉,本质还是平面的。

3.4.1 正负形

正负形又称为鲁宾反转图形,是指正形和负形轮廓相互借用、相互适合、虚实转换、巧为一体的图形。它们彼此以对方的边缘为轮廓,相互依存、相互连接、相互制约、相互显隐,使图、底两形呈现出一种特殊的组合形式,使图形出现双重意向,体现不同意义画面的图底关系。黑色称为"正形"(也被称为"图"),白色称为"负形"(也被称为"地")。

设计史上最著名的正负形图形表现形势就是"鲁宾之杯"了。在1915年以鲁宾(Rubin)的名字来命名,所以又称为鲁宾反转图形。图 3-79 中,首先给人看到的是画面中黑色的杯子。然而,如果我们的视线集中在白色的负形上,又会浮现出两个人的脸形,设计师利用图地互换的原理,使图形的设计更加丰富完美。面的正负形效果分别如图 3-80 和图 3-81 所示。

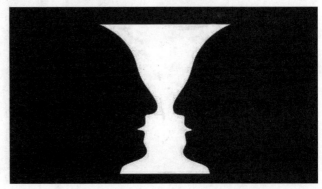

图 3-79　鲁宾之杯

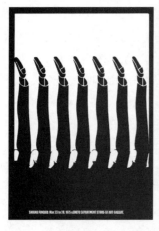

图 3-80 正负形 1

图 3-81 正负形 2

3.4.2 图地反转

在平面设计中,要充分运用好"图"与"地"的关系,抓住重点,突出主体图形,这就需要更加深刻地认识图、地之间的关系和特征比较,把握容易成为图形的条件。图地反转和形与空间效果分别如图 3-82 和图 3-83 所示。

图 3-82　图地反转

图 3-83 形与空间

总之,正确利用好图与地的关系,掌握好图形的形状和突出条件,在平面设计运用中非常重要。理解了这些原理,并根据设计主题和内容不同灵活运用,能够让设计师创作出更多的优秀作品。

3.4.3 图与空间的应用

在平面设计中,无论是招贴、书籍、杂志、包装、DM 广告、商业海报等都需要进行版面排版设计,而排版中首先涉及的就是图地关系;其次是排版中图形的安排,可以运用图形形成和突出的条件达到醒目、有冲击力的效果。图与空间的应用效果分别如图 3-84 ～图 3-89 所示。

图 3-84　电商广告应用

图 3-85　插画广告应用

图 3-86　正负形 Logo 设计应用

图 3-87　电影海报应用

图 3-88　艺术作品应用

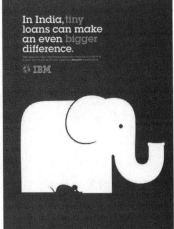
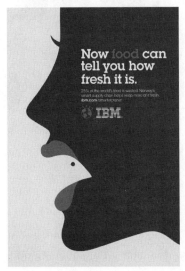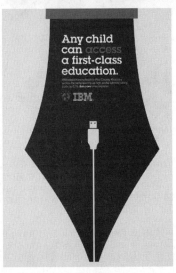

图 3-89　产品广告应用

3.5 形与形的关系

设计是由一组重复的或彼此有关联的"形"构成的,这些"形"称之为基本形。基本形由一组相同或相似的形象组成,在构成内部起到统一的作用。基本形设计以简为宜。基本形有助于设计的内部统一,在构成中占有举足轻重的地位,包括点、线、面。基本形的形状、大小、色彩、和肌理受方向、位置、空间和重心的制约。

3.5.1 基本形的组合

在基本形与基本形相遇时,就会产生各种不同的关系供设计者选择,创造出更多形态。基本形的组合效果如图 3-90 所示。

- 并列关系:形象与形象保持距离而互不接触。
- 相遇关系:形象与形象之间边缘恰好接触。
- 融合关系:一个形象与另一个形象重合,融成一个新的形象。
- 减缺关系:一个形象减缺另一个形象,形成一个新的形象。
- 复叠关系:一个形象覆盖在另一个形象上,产生上与下,前与后的空间关系。
- 透叠关系:一个形象与另一个形象重合,保留原形态的边缘线,又丰富了再造形的视觉效果。
- 差叠关系:形象与形象相互叠置而相减缺,形成一个新的形象。
- 重合关系:形象与形象相互重合在一起。

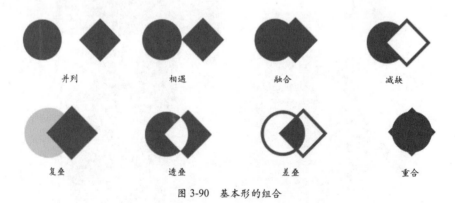

图 3-90 基本形的组合

3.5.2 单形的群化

单形的群化是指在设计出了一个新的单形的前提下,再使用这个单形为造型要素,作方向、位置、大小等变化的组织,构成视觉效果完全不同的新图形。单形的群化可以是比较随意的自由构成,也可以靠比较规律性的原则构成。单形的群化图案效果如图 3-91 所示。

群化构成的基本要领如下。
- 群化构成要求简练、醒目，所以，单形的数量不宜过多。
- 单形的群化构成要紧凑、严密；相互之间可以交错、重叠、透叠，避免松散。
- 构成的群化图形要完整、美观，为此，应该注意外形的整体效果。
- 注意画面的平衡和稳定。

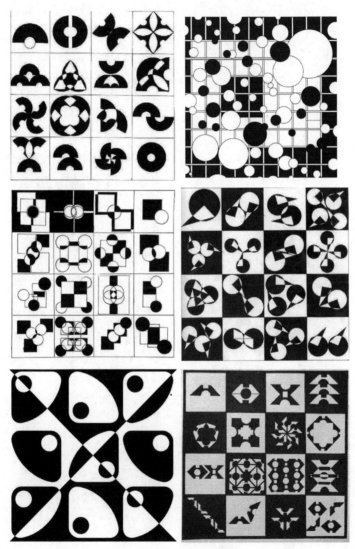

图 3-91　单形的群化图案

3.5.3　形组合的应用

在设计领域中，形是空间中的图像；在平面设计里，形则是借以表达意图的视觉元素，它是表达构成意图的主要手段，是构成设计的基本单位。形组合的应用效果分别如图 3-92 ～图 3-99 所示。

图 3-92 并列

图 3-93 相遇

图 3-94 融合

图 3-95 减缺

图 3-96 复叠

图 3-97 透叠

图 3-98　差叠

图 3-99　重合

3.6　单体形在商业设计中的应用

单体形在设计时可以先框定一个框架，比如圆形或方形，再在框定的单体中进行分割、裁切、群化或组合。好的造型设计一定是简约和有内涵的，通过形与形之间的关系、形与空间之间的联系，可以创作出好的新图形和标志。单体形在商业设计中的应用分别如图 3-100 和图 3-101 所示。

图 3-100　单体形在 Logo 设计中的应用

图 3-101　单体形在服装设计中的应用

3.6.1　基本形

基本形就是由单个或一组有关联的几何形体组成的造型，比如圆形、方形和三角形等，也可以是一组对称、镜像或放射造型。基本形是构成图形的基本单位，点、线、面既可以是基本形，也可以是构成基本形的元素。基本形通过不同的组合方式，形成了重复构成（图形不可能是一个单独的点、线、面，而是需要重新进行组合而成的新图形），图形的外观不但要丰富多样，还要有新颖的构思。

1. 基本形的组成方式

（1）基本形可以根据不同的方位进行重复。

（2）基本形可以通过添加轮廓、镜像或旋转，构成新的图形。

（3）基本形可以通过分割、拆分或重组，变成新的图形。

2. 基本形的产生主要是根据图形的需要

（1）以有规律的骨格框架为单位，进行排列组合。

（2）以设计意图为主线进行新的设计组合。

无论选择哪一种方法设计基本形，都需要考虑美观程度，也就是视觉感受。机械地通过复制或渐变移动来构成基本形，会让人产生视觉疲劳感。用于重复的图形造型要简洁明快、棱角分明，不要过于复杂和杂乱，繁复的图形给人一种独立的感觉，再进行复制组合就会显得凌乱无章。要多从创意构思出发，使图形给人耳目一新的感觉。基本形的演变及构成分别如图 3-102～图 3-106 所示。

图 3-102　圆形基本形的演变

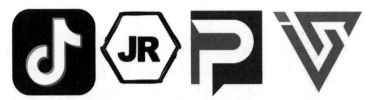

图 3-103　各种基本形的演变

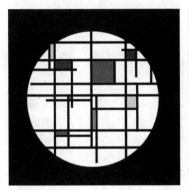 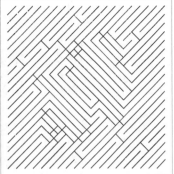

图 3-104　基本形的线切割

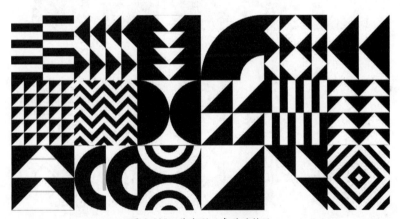

图 3-105　基本形正负关系练习

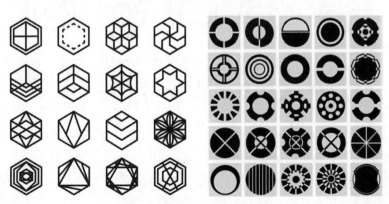

图 3-106　独立基本形内部构成

3.6.2 基本形的变化

在形象构成的方式中，以简洁的几何形为基础，用点、线、面在形象内做组合构成，称为规定形中的变化。这是一种不依赖复制和组合而独立存在的图形。这种图形的再创造方式是运用几何形本身和内部切割的关系，形与形的关系以及各种不同性质的线、点进行组合构成。此形象的优势在于简洁明了、醒目、便于记忆，是设计标志的一种很好方式。许多标志就是用此方式设计而成的，比如丰田、大众汽车等著名标志。基本形的变化构成分别如图3-107和图3-108所示。

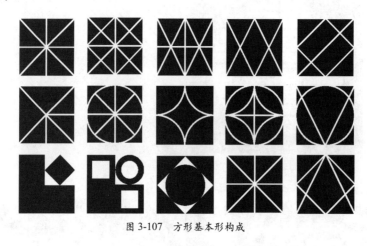

图 3-107　方形基本形构成

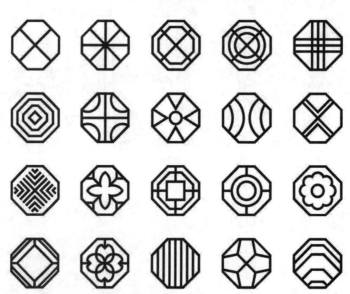

图 3-108　八棱形基本形构成

这种设计的特点是将几何体变成图形的轮廓，中心配以不同颜色和造型，并进行有效区分，形成醒目的效果。设计元素的运用是灵活的，在规定中可以是点线面，也可以是图形，还可以是文字。独立基本形在车标中的商业应用如图 3-109 所示。

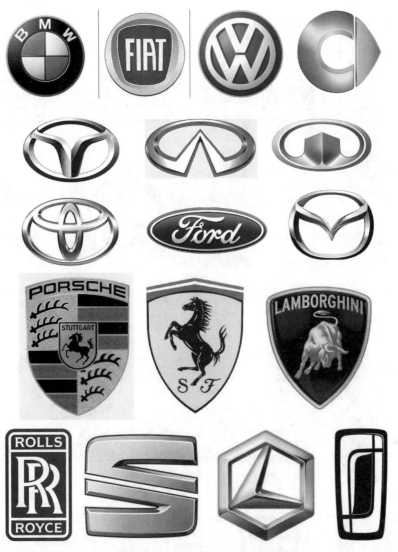

图 3-109　独立基本形在车标中的商业应用

3.6.3　单形的切割变化

单形只包括一个主题的形象，常表现为一个自成一体的形象，可以依靠或不依靠外轮廓而独立存在。单形的设计和构成方式很多，单形切除是这些方式中既简单又有效的方式之一。单形切除能使原本较单一的形象丰富生动而又不失整体效果。这是因为单形切除只是进行局部的切割变化，还保持原有形象。这种方式与规定中的变化有共同之处，即清晰醒目、独立性强；不同的是单形切除不受外形限制，因此更生动。

单形不是重复或连续图形的一个单位，在构成时与基本形有相似之处，即线与点的形象都可以构成单形，也可以由较小的形象联合而成。不同的是，单形强调形象的独立性，是独立图形的一种。单形的切割变化如图 3-110 所示。

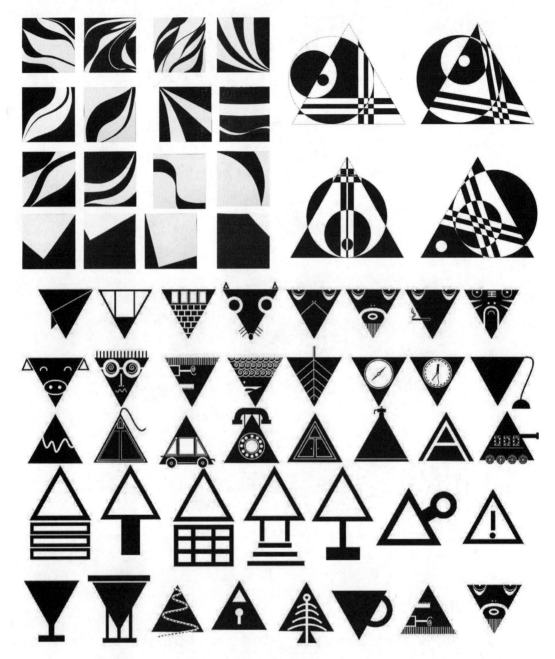

图 3-110 规定形中的变化训练

单形的构成方法有很多种,最常用的有切割、反射、反转、扩大、大小对比、曲直对比、方向对比、疏密对比等。

单形组合构成的方式有分离、错位、重叠、透叠、减缺等方式。单形在 Logo 设计中的应用效果如图 3-111 所示。

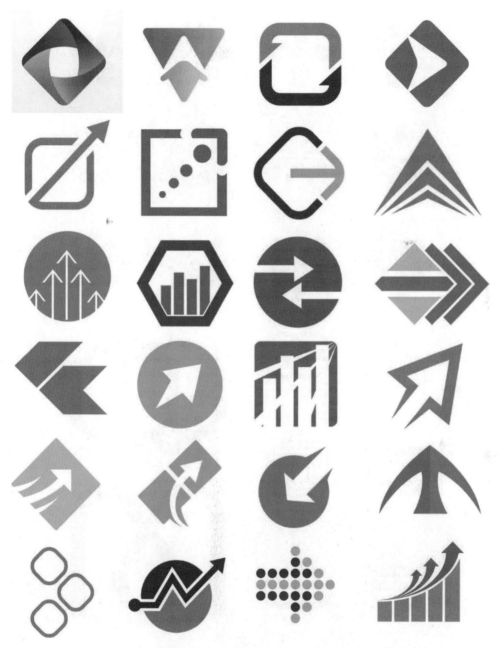

图 3-111　规定形中的 Logo 商业应用

3.6.4　形的群化

形的群化是单形重复构成的一种特殊表现形式，它不同于重复构成，是不依赖单元格和框架进行单形组合构成的，而是具有独立存在的性质，是独立图形的主要形式之一。由于单形群化的独立性质，在现代标志中符号设计常采用此方式进行设计构成（如放射、对称或镜像等）。形的群化形式如图 3-112 所示。

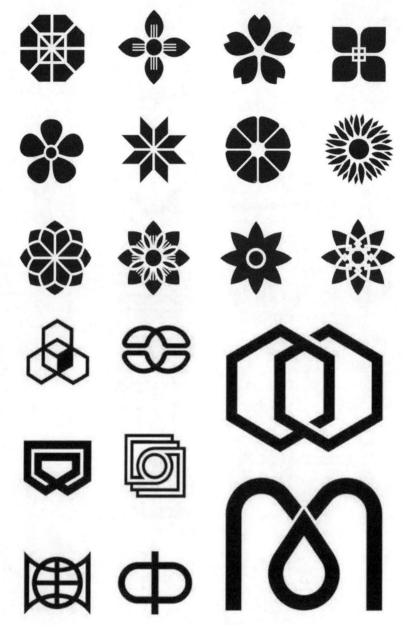

图 3-112 形的不同形式的群化

群化构成的形式有以下几种。

（1）围绕轴向 X 轴或 Y 轴平行排列或错位排列。

（2）围绕轴向镜像或反射排列。

（3）围绕一个中心点进行旋转复制和放射排列。

群化构成的形式是灵活的，既可以采用单独的构成形式，也可以将集中形式综合运用，加上图地关系、形与形的关系，以及不同数量的基本形，就可以使一组基本形群化组合出多种形象。形的群化形式和商业应用分别如图 3-113 和图 3-114 所示。

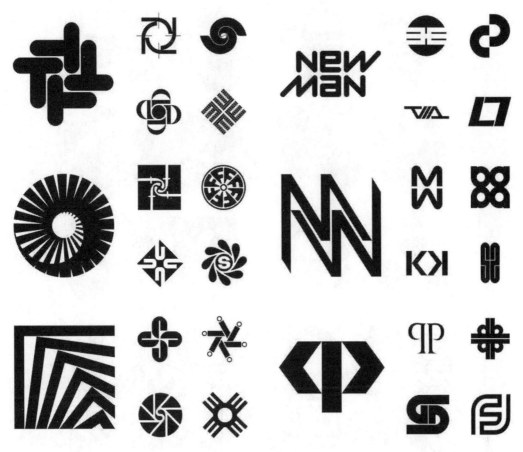

图 3-113 形的不同形式的群化

图 3-114 群化的商业应用

3.6.5 多形的组合

多形组合是指多个不同形状的组合方式，形成一个新的群组或单形。由于它具有的独立性质，所以许多标志、符号的设计，常用此方式。多形组合可以是无规律的存在，比如根据创意需要形成新的 Logo 设计。多形组合练习如图 3-115 所示。

平面构成

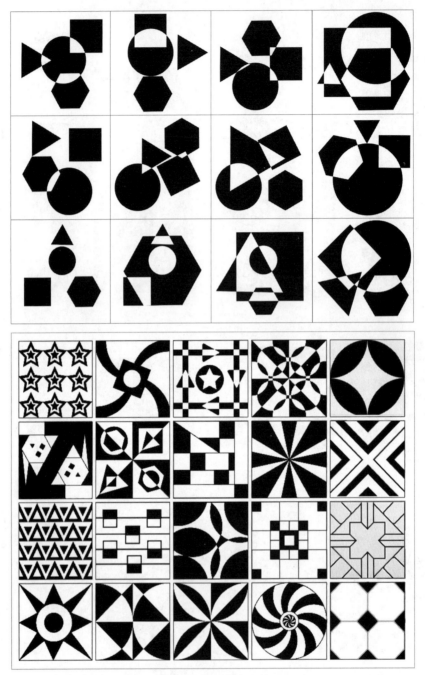

图 3-115 多形组合练习

多形组合的对称形式有垂直对称（即以中心轴为基准，图形左右对称）、单形平衡对称（这种形式体现的是整体平衡感，单形可以按需进行大小、位置、方向的调整）两种。

多形组合比较注重外轮廓的塑造，在构成过程中，强调外轮廓的变化，有意识地将多个形象组合成新的外轮廓形象。

用于组合的单形可以是相似的，也可以是不同的。选用单形的数量不宜过多，数量过多

的单形组合在一起较难把握整体效果，容易给人造成杂乱无章的视觉效果（尤其是 Logo 设计）。完成的造型尽量简洁、整体，多形组合的整体性和完整性是设计的关键。多形组合的商业应用如图 3-116 所示。

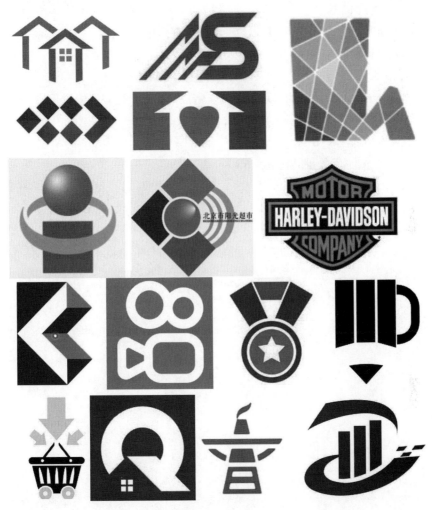

图 3-116　多形组合的商业应用

3.7　课后作业

1. 基本形设计练习

规格：5cm×5cm 每种内容 4 幅，其中，③ 要求完成 8 幅共 20 幅。

要求：按照基本形的构成原理：

① 以单元格为单位，用线分割；

② 以九宫格为单位，填充小格构成形象；

③ 以单元格为单位，用线分割后正负形处理；

④ 不依赖单元格，构成独立形。

2. 规定形中的变化设计练习

规格：6cm×6cm 12 幅。

要求：选不同形状的单形 2～3 种做点、线或面在形中的变化。

3. 单形切除设计练习

规格：6cm×6cm 12 幅。

要求：选 2～3 种外形简洁的单形做分离、错位、重叠、透叠等组合重构，注意元素之间的对比和与空间的对比。

4. 形的群化设计练习

规格：8cm×8cm 不同数量的构成 9 幅。

要求：做一个基本形复制若干个，用 2～6 个做群化构成，注意尽可能采用多种组合方式。

5. 多形组合设计练习

规格：8cm×8cm 9 幅。

要求：用 2～3 个简洁的单形进行组合构成，注意形与形的关系和对比关系。

第4章
平面构成的重复与近似

教学目的

了解平面构成的重复与近似规则,将相同的图案进行再组合和排列,成为一个新的设计方案。

教学重点

- 重复构成原则及应用。
- 近似构成原则及应用。

4.1 重复构成

重复构成是指在同一设计中的骨格、形象、大小、色彩和方向等有规律、有秩序地反复出现,相同的形象出现过两次或两次以上就成了重复的构成形式。重复的图像如图 4-1 所示。

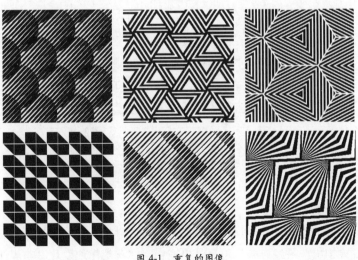

图 4-1 重复的图像

4.1.1 重复构成的概念

重复构成是设计中基本的形式之一，人们只要用心去发现，重复的视觉形式在生活中随处可见。比如整齐的士兵队伍、蜂巢的结构、路灯、楼房的窗户等都是重复构成的形式。由此，得出重复构成的优点是：使形象安定、整齐、规律，有利于加强人们对形象的记忆。重复的视觉形象能够产生强烈的装饰性，营造出严谨、精致的秩序美感。缺点是：呆板，平淡，缺乏趣味性的变化。生活中重复的图形如图4-2所示。

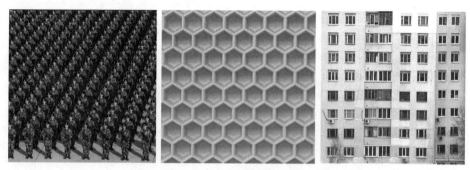

图4-2 生活中重复的图形

4.1.2 重复构成的组成部分

重复构成的重要组成部分就是骨格。骨格就是构成图形的框架、骨架，是为了将图形元素有秩序地排列而画出的有形或无形的格子、线、框。骨格框架效果如图4-3所示。

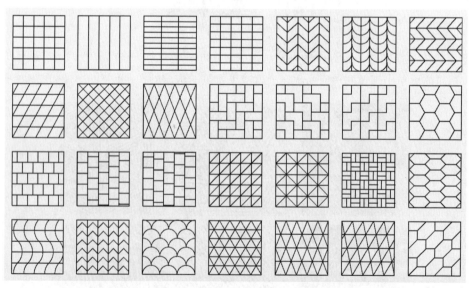

图4-3 骨格框架

骨格分为有规律性骨格、非规律性骨格、有作用性骨格、非作用性骨格。有规律性骨格是以严谨数学方式构成，最经典的是重复骨格或在空间有规律地变化；非规律性骨格是比较

自由的构成形式,有着极大的随意性和自由性;有作用性骨格给基本形准确的空间,基本形排列在骨格所组成的单位之内;非作用性骨格赋予基本形以准确的位置,基本形编排在骨格线的焦点上。骨格的规律性表现如图 4-4 ~图 4-6 所示。

图 4-4　有规律重复

图 4-5　非规律重复

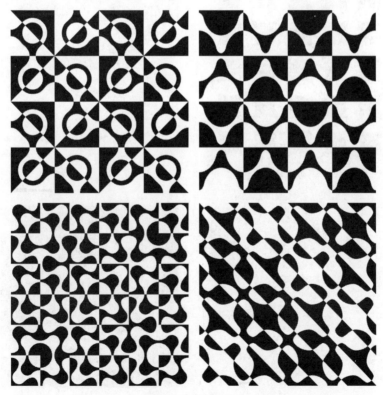

图 4-6　重复构成练习

4.1.3 重复构成的形式

单一基本形的重复构成：在同一画面内只有一种正形，在此基础上，通过将基本形进行空间距离的反复排列而构成的重复，如图4-7所示。

复合基本形的重复构成：在同一画面内使用两种或两种以上的正形作为基本图形，在此基础上进行反复排列而构成的重复。重复图形的表现形式分别如图4-8～图4-12所示。

图4-7 单一基本形的重复构成

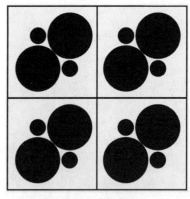

图4-8 复合基本形的重复构成

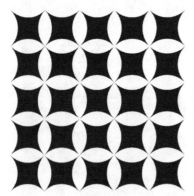

图4-9 形象的重复

图4-10 大小的重复

图4-11 方向的重复

图4-12 中心的重复

4.1.4 重复构成在设计中的应用

重复构成在现代设计中的使用非常广泛,如楼梯的台阶、天花的装饰、屋檐、电梯、大厦中的窗户、书架上的书、花与叶子等,都是人们生活中所能看到的重复构成形式。重复在设计中的应用效果分别如图 4-13 ～图 4-20 所示。

图 4-13　建筑外立面设计的重复构成　　　　图 4-14　楼梯设计的重复构成

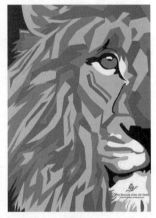

图 4-15　玻璃幕墙设计的重复构成　　图 4-16　插画设计的重复构成　　图 4-17　海报设计的重复构成

图 4-18　商品摆放的重复构成　　图 4-19　时装印花的重复构成　　图 4-20　背包印花的重复构成

4.2　近似构成

近似构成在生活中随处可见，比如人们穿的服装、各种品牌各种型号的手机等。自然界中更是无处不在，同一种类的树叶、相同品种的蝴蝶等。近似的事物可以呈现出视觉上的统一感，在统一中呈现出生动的效果。同中有异、异中有同的现象都可以称为近似的形象。所谓近似，只是相对而言，在使用近似的时候，要注意近似的程度是否得当。近似，应该先考虑形态方面，然后考虑大小、色彩、肌理等各方面因素。近似构成的案例如图4-21所示。

图 4-21　近似构成

4.2.1　近似构成的概念

近似构成是指两个或两个以上的基本形在形状上相似成分比较多，形成一种既统一又有变化的视觉感受的构成组织方式。近似构成的骨格既可以是重复的，也可以是近似的。通过基本形象的局部变化，使画面在统一中呈现出生动的效果。近似构成是程度的轻度变异，说的是基本形的形态近似或接近，基本形的变化不是完全一致的，而是在某个方面具有相同的特征，可以进行形状、大小、色彩、肌理和组合等的变化。

需要注意的是，基本形的近似程度虽然可大可小，但是如果近似的程度过大，容易产生重复的乏味感；如果近似的程度较小，又容易破坏整体的统一感，容易变得凌乱分散。适当的变化，既可以保持基本形的整体统一感，又可以增加设计效果。总而言之，平面构成中的近似构成要让人感觉到基本形之间有着相同的属性。

4.2.2 近似构成的特点

基本形作为具象的时候，可以选取功能和意义互有联系的同一类，或具有较强共同特征的对象。图 4-22 是一个人物头像，取其头部为基本形，虽然角度各不相同，但是发型、脸部特征、五官等具有较强的相似性，使观众一眼便知这是同一个人不同角度的脸部，而不是另外的一个人。

图 4-22　人物动漫头像的近似

图 4-23 所示是一组不同的 App 启动图标，虽然都是手机应用，但功能、定位都各不相同，看似没有相同的地方，但是每个图标的外轮廓都遵循 iOS 的规范，也就是宽高比例为 1:1，圆角矩形的角半径也都是相同的。在同一平台下，各种启动图标的规范都是一致的。所以，这些图标虽不尽相同，但都有共同的特点，在 iOS（苹果系统）平台中不会显得凌乱不堪。

当基本形为几何形时，可以利用两个以上几何形相加或相减，来求得近似的基本形。如图 4-24 所示，各种不同大小的圆，通过相加、相减、相交等组合形式，可以得到各种不同的组合图形，圆在位置、大小、方向、数量上做适当的变动，就完成了这个共同特征较强的近似构成。

图 4-23　手机图标的近似

图 4-24　近似图案设计

4.2.3　基本形近似

基本形近似分为同形异构、异形同构和异形异构三种。

1. 同形异构

在近似构成的过程中，同形异构指的是外形形同，内部结构不同的造型方式。这种方法是近似构成中最常用的方法，也是最容易产生相似性的方法。

例如，安卓系统的图标，虽然每个图标都不一样，但是外形一致，小圆内的文章表示不同应用的特点，因此表现出了较强的近似性，说明这是同一款手机主题，如图4-25所示。

2. 异形同构

异形同构和同形异构刚好相反，就是外形不同，但内部结构是相同或一致。

还是以图标为例，这些图标外形及内部各不相同，但是都遵循同一种表现风格，深灰色

的描边和浅灰色的填充，白色的描边来表现高光，黄色的描边和填充作为点缀，让人很自然想到这些图标是同一风格、同一主题，如图 4-26 所示。

图 4-25　同形异构设计

图 4-26　异形同构设计

3. 异形异构

异形异构属于近似构成中差异很大、关联很少的一种设计手法。外形和内部结构都不一样，但是内在的意趣和内在的表现形式都是一样的。这些花纹无论是外形还是内部结构都是完全不相同的，但是在相同的艺术表现形式和近似骨格的作用下，呈现了较好的近似性画面，既具有整体效果，又显得生动活泼，如图 4-27 所示。

图 4-27　异形异构设计

4.2.4　骨格近似

骨格近似指的是构成的骨格在形态、方向和位置上有近似的特点。相对重复骨格来讲，它比较灵活，属于基本规律骨格。骨格近似是指以相同性质的复数存在的方式对基本形的固定，如图 4-28 所示。

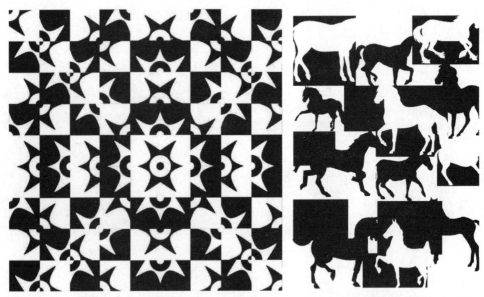

图 4-28　骨格近似设计

4.2.5　近似构成在设计中的应用

近似构成在我们周围非常多,细心的读者可以观察身边的设计。简单的设计方法是将两个形象相加或相减,构成一定数量的基本形,形成近似设计;复杂的设计方法是利用透叠、重复、差叠等方式设计出自然形态的基本形,直接置入不存在骨格线的框架空间内,所占空间大致相同,从而得到近似形。近似构成在设计中的应用分别如图 4-29 ～图 4-31 所示。

图 4-29　近似构成的奖杯设计

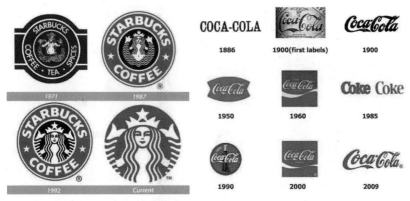

图 4-30 近似构成的标志设计

图 4-31 近似构成的产品设计

4.3 课后作业

1. 重复构成的练习

（1）重复构成—对单元格为基本形做正负形处理。

（2）重复构成—对单元格或整体进行加线切割。

规格：16cm×16cm 各 1 幅。

要求：设计一个基本形，选用合适的重复骨格做构成。组合时注意对比关系和通过组合产生新形象。

2. 近似构成的练习

（1）近似构成，以骨格变化为主的构成。

（2）近似构成，以不同的近似基本形构成。

规格：16cm×16cm 各 1 幅。

要求：材料不限，可以手绘与拼贴结合。

第5章
平面构成的分割和打散重组

教学目的

了解平面构成的分割和打散重组规则，将图案进行分割和打散重组，创造出富有节奏和美感的设计方案。

教学重点

- 分割设计原则和应用。
- 打散重组设计原则和应用。

设计的目的和形式不同，相应地对空间的设计要求也不同，如广告设计要求图面中的元素安排主题突出、虚实相间；而标志设计则要求设计元素整体紧凑。分割和打散重组是设计中非常重要的方法。版面分割和打散重组案例分别如图 5-1 和图 5-2 所示。

图 5-1　版面分割

图 5-2　版面打散重组

5.1　分割构成

把图面空间根据需要进行划分并做适当安排，这就是分割。分割就是划分平面空间的区域，以确定它们合理的比例和形态。分割是版面设计、编排设计的基础。

5.1.1　分割的目的

分割构成的目的有时是从无形到有形，也就是利用分割构成创造新的形象。平面空间内部本来是无形的，利用分割把空间划分成若干规则或不规则的区域，再填充不同的元素，形成一个新的统一整体。无形的平面空间呈现出有形的二维图案，这是分割构成的其中一个目的。

5.1.2　分割的特点

依据数理逻辑分割创造出来的造型空间，有着明显的特点。
（1）分割合理的空间表现明快、直率且清晰。
（2）分割线的限制使人感到在井然有序的空间里，形象更集中、更有条理。
（3）有条不紊的画面分割，具有较强的秩序性，给人冷静和理智的印象。
（4）渐次的变化过程，形成富有韵律的秩序美感。

5.1.3　分割的方式

分割构成的方式大体可以分为等形分割、等量分割、数比分割和自由分割四种。

1. 等形分割

分割后空间的各个组成部分形态相同、面积相同，相邻形可以有选择地合并，画面整齐，有明显的规律性骨格，如图 5-3 所示。

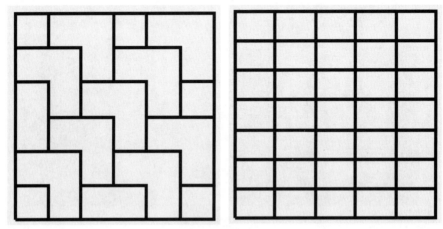

图 5-3　等形分割

2. 等量分割

分割后的各个部分形态可以不同，但面积比例一样，给人均衡、安定的感觉，如图 5-4 所示。

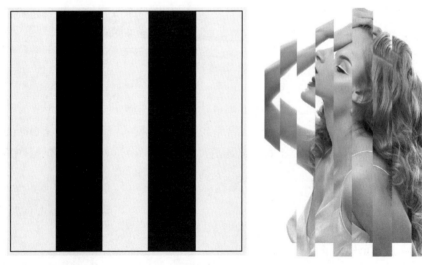

图 5-4　等量分割

3. 数比分割

以数学逻辑为基础，利用等差数列、等比数列等数字关系进行分割，给人以次序、完整、明朗的感受，画面具有数理美和秩序美。数比分割又分为等差数列（加法关系）、等比数列（乘法关系）和斐波那契数列（前面两项的和等于下一项，相邻两项的比值越大越接近黄金比例）三种类型，如图 5-5 所示。

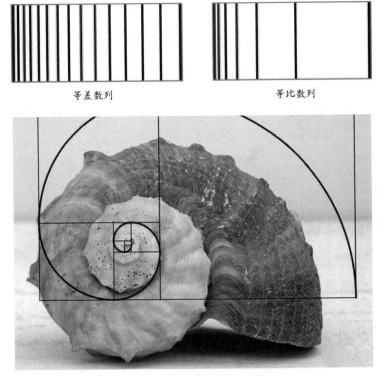

等差数列　　　　　　　等比数列

斐波那契数列

图 5-5　三种数比分割数列

4. 自由分割

自由分割指不规则的、毫无章法的分割，不拘泥于任何形式和原则，完全凭设计者主观臆想、审美能力和设计经验对画面进行任意分割，如图 5-6 所示。

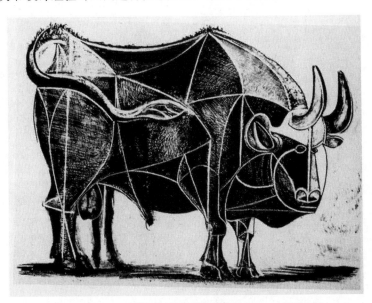

图 5-6　图像的自由分割

5.1.4 分割构成在设计中的应用

分割构成的目的有时是实现从有形到变异,就是利用分割构成以另一种角度展现原来的形象在已有形象的平面内进行分割,原形态被分割成若干组成部分,然后利用分割线本身的调整变化,使局部发生变形或错位,从而使原来的形态展现出一种新的姿态。但这种分割合并的特点是"割"而不是"断",是"分"而不是"离",是从局部到整体的一种方式。分割构成在设计中的应用分别如图 5-7 ~图 5-11 所示。

图 5-7　不同海报画幅的分割

图 5-8　画幅的水平等形分割

图 5-9　画幅的斜向等量分割

图 5-10　画幅的数比分割

图 5-11　画幅的自由分割

5.2　打散重组

在设计中，一个新想法是旧成分的新组合，没有新的成分，只有新的组合。所以所谓的设计中每个方面的创新、突破都是旧成分的新组合。而打散重组就是这种组合方式，它将已有的所有视觉元素解构，按设计者的意图切断，重新排列构成。但这种构成不是单纯的元素罗列，而是有意识地加以组合、配置，通过重组来创造自己未知的形象。具体表现形式有同质切断组合、异质切断组合、散点组合和不同元素组合，如图 5-12 所示。

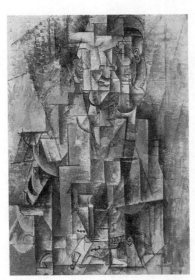
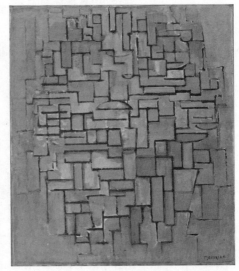
图 5-12　毕加索和蒙德里安运用打散重组的方法绘制的油画

5.2.1 打散重组的特点

打散从表面上来看是一种破坏,实质是一种提炼的方法。这种提炼是以了解结构和特征为前提,对原型进行分解,提炼出分解后的元素,并在分解过程中了解局部的变化对形态的影响。重组是将提炼的元素根据美的形式和需要重新组合构成新形象。自然的具象形象和抽象的自由形、几何形象都可以成为打散重组的原型。而抽象的自由形或几何形象经过分解重组后,可以产生层出不穷的新形象,如图 5-13 所示。

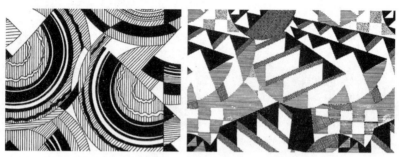

图 5-13　打散重组构成练习

5.2.2 打散重组的方法

提炼元素是分解原型的关键,也就是如何分解的技巧,分解时必须了解原型的特征,使分解后的元素保留其原型的主要特征。注意重组元素的大小、曲直和颜色深浅,不要把形状打得过散,细小的形象过多不利于构图。注重重组元素之间的对比与调和,特别是抽象的自由形状,更要注意协调统一。图 5-14 所示毕加索的油画作品《鸽子与青豆》,作者将表象打散了重新组合,目的是捕捉更深层次的意象。

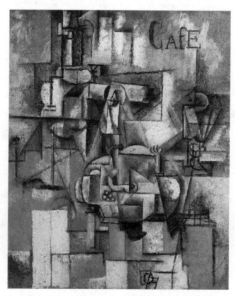

图 5-14　毕加索作品《鸽子与青豆》

5.2.3 打散重组在设计中的应用

打散与重组是一种破而后立的构成形式,是突破了原型束缚的设计,是一种高度强调理性思维的、有主观意识的再创造过程。打散从本质上来说是带有一定破坏性的元素提炼方式,可以把一个完整的图形自由地分解或有规律地分解成几个局部,每个局部都具备了相对的图形独立性,我们要提炼出基本的造型元素,进一步抽象化、规律化、系列化和群化,组合成崭新的形象。这种方式可以锻炼学生的动脑能力,打破原有的固定思维,从写实具象的绘画思维,转化为理性抽象的创意设计思维,使学生更加深入地理解点、线、面的基本构成形态。如图 5-15 ～图 5-18 为打散重组在设计中的应用。

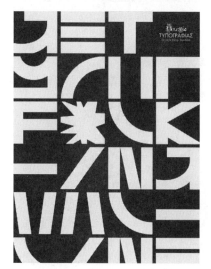
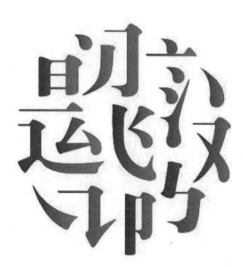

图 5-15　文字的打散重组应用

图 5-16　花纹的打散重组应用

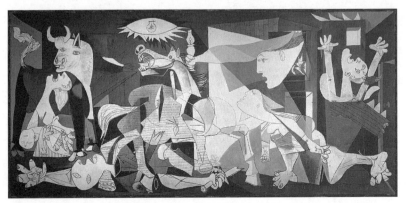

图 5-17　毕加索《格尔尼卡》作品中的打散重组应用

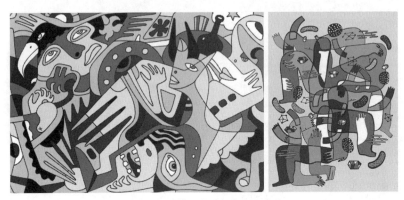

图 5-18　装饰画中的打散重组应用

5.3　课后练习

1. 分割构成练习

用分割形式完成封面设计和版式设计。

规格：A4 尺寸。

要求：利用本章介绍的多种分割方法完成构成。

2. 打散重组练习一

运用骨格打散重组方法，以花卉（莲花、梅花、马蹄莲、郁金香、葵花等花卉元素任选其一）为元素符号，进行打散重组。

3. 打散重组练习二

运用元素打散重组方法，以现代器具或陶器，以及现代乐器等为元素，进行元素打散重组。

规格：A4 尺寸。

要求：构图合理，巧妙运用打散和重组造型方法，画面色彩协调，制作精细，表现合理，画面富有寓意和时代感。

第6章
平面构成的渐变与发射

教学目的

了解平面构成的渐变与发射规则,将图案进行有秩序的渐变,创造出富有方向感和渐变的新图形。

教学重点

- 渐变构成的原则及应用。
- 发射构成的原则及应用。

6.1 渐变构成

渐变是一种规律性很强的现象,这种现象运用在视觉设计中能产生渐变形式,在一定秩序中将基本形有规律地递增和递减,或是将形由此至彼逐渐转化,比起重复的统一性,渐变呈现出阶段性变化的美,更有生气,如图6-1所示。

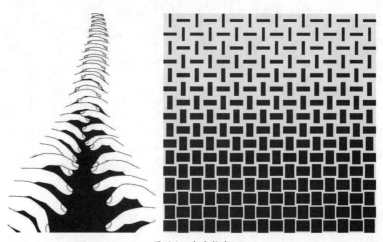

图6-1 渐变构成

6.1.1 渐变构成的形式

一切具有形状的视觉元素均可进行渐变，下面介绍几种常用的渐变构成。

1. 方向渐变

方向渐变的含义是基本形不变，方向随着迭代次数进行有规律的变换，如图 6-2 所示。

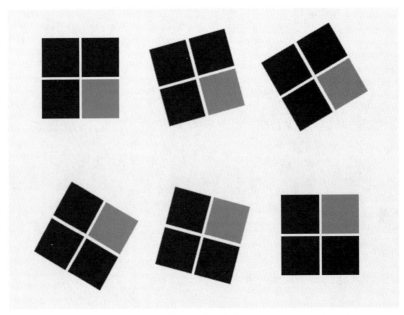

图 6-2　方向渐变

2. 位置渐变

位置渐变就是在作用性骨格中，按秩序发生位移。超出骨格外的部分可以被切除，如图 6-3 所示。

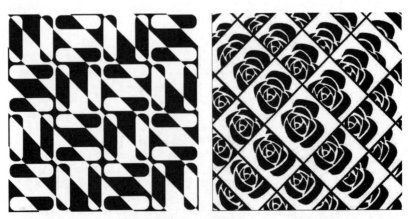

图 6-3　位置渐变

3. 大小渐变

大小渐变就是基本形在编排中具有由小到大或由大到小的渐变过程，如图 6-4 所示。

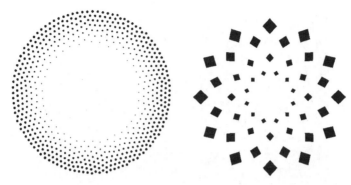

图 6-4　大小渐变

4. 形状渐变

形状渐变就是将一种形状渐变为另一种形状，会产生特殊的渐变效果，如图 6-5 所示。

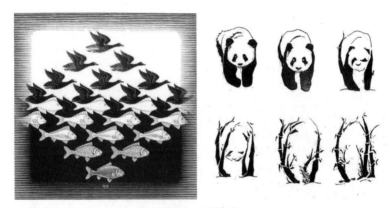

图 6-5　形状渐变

5. 颜色渐变

颜色渐变就像在调色盘中进行调色一样，颜色渐变可以让画面顺畅，如图 6-6 所示。

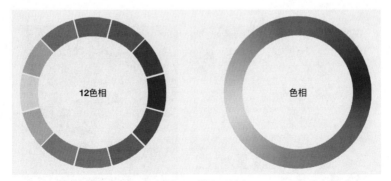

图 6-6　颜色渐变

6. 明度渐变

明度渐变就是根据画面的亮度自然过渡，产生明暗过渡效果，这个在图像制作时经常会用到，如图 6-7 所示。

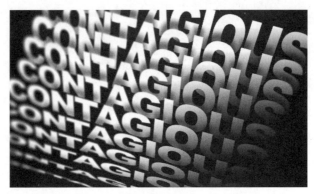

图 6-7 明度渐变

6.1.2 渐变构成在设计中的应用

渐变不受自然规律的限制,可以无限任意地变动,因此这种构成方式很容易被人接受,它在设计中能够使画面中形与形之间变动自如;可以将渐变后的形象放在同一画面上,引起人们的欣赏兴趣;两个形体的相撞距离较大,经渐变能逐渐调和。渐变构成在设计中的应用分别如图 6-8～图 6-11 所示。

图 6-8 渐变在 Logo 制作中的应用

图 6-9 渐变在商业海报中的应用

图 6-10　渐变在建筑设计中的应用

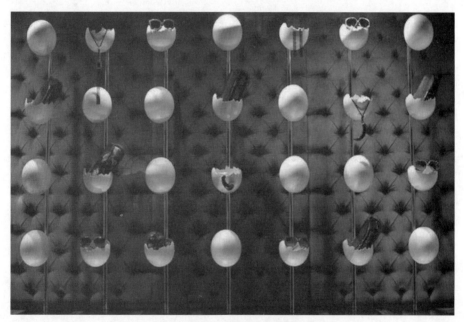

图 6-11　渐变在陈列设计中的应用

6.2　发射构成

　　发射是一种很常见的自然现象，如盛开的花朵、阳光发射、炸弹爆炸、绽放的烟花、教堂的屋顶等。我们观察这些发射的现象，可以发现一个共同点，就是发射具有方向的规律性，发射的中心为最重要的视觉中心点，所有的形象或向中心集中、聚拢，或向外散发，呈现很强的运动趋势，有强烈的视觉效果。

　　在平面构成中，发射构成是表现动感画面的一种有效方法，发射中心与方向的变化构成不同的图形，表现多方的对称性，呈现特殊的视觉效果。发射构成的案例如图 6-12 所示。

平面构成

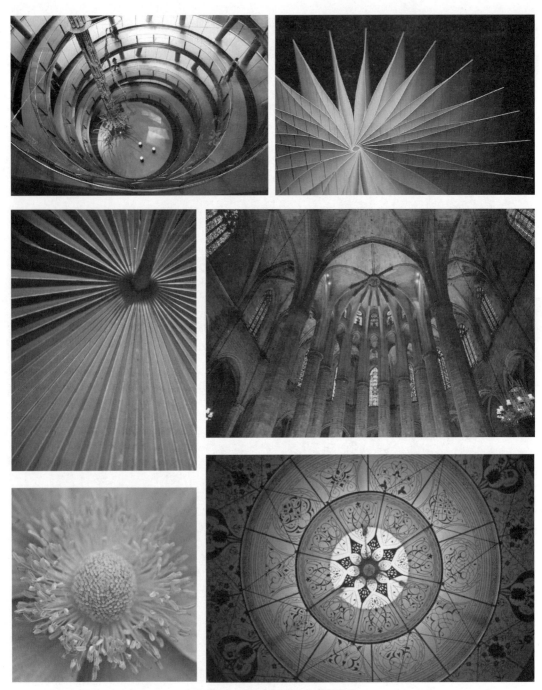

图 6-12 生活中遇到的各种发射图形

6.2.1 发射构成的概念

发射构成是基本形或骨格单位围绕一个共同的中心点向外散发或向内集中。发射中常常包含重复和渐变的形式,所以,有时发射构成也可以看成一种特殊的重复或者特殊的渐变。

104

6.2.2 发射骨格的构成因素

发射骨格的构成因素有两个方面：发射点和发射线，也就是发射中心和骨格线。发射点即发射中心，也就是焦点所在。一幅发射构成作品，它的发射点可以是一个或多个；可以是明显的，也可以是隐晦的；可以在画面内，也可以在画面外；可以是大的，也可以是小的；可以是动的，也可以是静的。

发射线也就是骨格线，它有方向（离心、向心或同心）、线质（直线、折线或曲线）的区别，如图6-13所示。

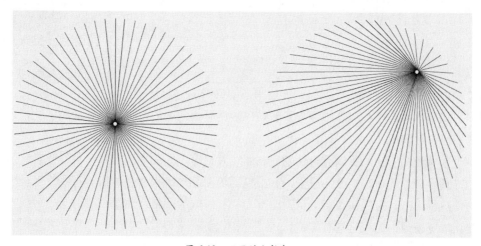

图 6-13　不同的发射中心

6.2.3 发射构成的形式

根据发射线方向的不同，发射构成可以分为多种类型。但是在实际应用设计中，各种类型往往都互相兼用，互相协助，互相穿插。总的来说，发射的形式分为离心式、向心式、同心式和多心式。发射构成的表现形式分别如图6-14～图6-17所示。

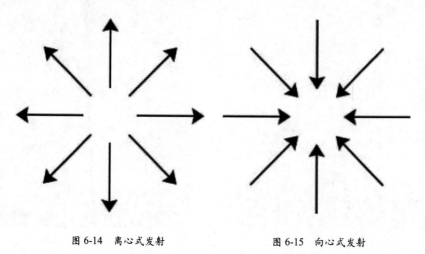

图 6-14　离心式发射　　　　图 6-15　向心式发射

图 6-16　同心式发射　　　　　　　　　图 6-17　多心式发射

1. 离心式

离心式基本形由中心向外扩散，发射点一般在画面的中心，有向外运动的感觉，是运用较多的一种发射形式。

由于基本形的不同，所以有直线发射和曲线发射等不同的表现形式。直线发射就是从发射中心以直线向外发射、扩散的过程，其中包括单纯性构成和复合构成。直线发射呈现直线具有的情感特征，其射线使人感觉到强而有力，有闪电的效果。曲线发射由于发射线方向的渐次变化，能表现出曲线所具有的特征，线的变化使人感到柔和而变化多样，并且还有一种运动的效果。直线发射和曲线发射的表现形式分别如图 6-18 和图 6-19 所示。

图 6-18　直线发射的表现形式　　　　　　图 6-19　曲线发射的表现形式

2. 向心式

向心式是与离心式方向相反的发射形式，基本形由四周向中心归拢，形成发射点在画面外的效果，使画面产生了变幻莫测的发射式的视觉效果，空间感极强，如图 6-20 所示。

图 6-20　向心式构成海报

3. 同心式

同心式基本形层层环绕一个中心，每层基本形的数量不断增加，形成实际上是扩大的结构扩散的形式，如图 6-21 所示。

 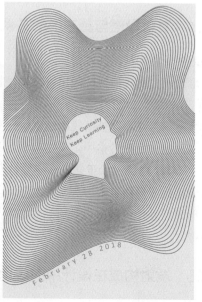

图 6-21　同心式构成海报

4. 多心式

多心式基本形以多个中心为发射点，形成丰富的发射集团。这种构成效果具有明显的起伏状，空间感也很强，使作品具有明确的节奏感和韵律感，如图6-22所示。

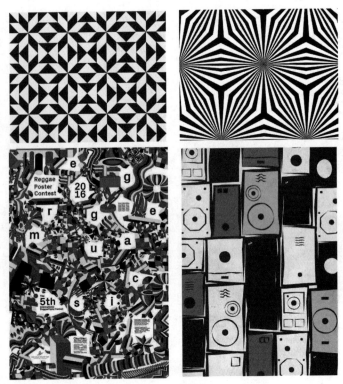

图6-22 多心式构成海报

6.2.4 发射骨格与基本形的关系

1. 在发射骨格内纳入基本形

基本形纳入发射骨格内，采用有作用骨格和无作用骨格均可，但基本形元素排列必须清晰有序。

2. 利用发射骨格引导辅助线构筑基本形

使基本形融于发射骨格中，突出发射骨格的造型特征。辅助线可在骨格单位中勾画，也可以是某种规律性骨格（如重复、渐变）与发射骨格叠加、分割而成。

3. 以骨格线或骨格单位自身为基本形

基本形即发射骨格自身，无须纳入基本形或其他元素，完全突出发射骨格自身。这种骨格简单而有力。

6.2.5 发射构成在设计中的应用

发射构成在生活中比比皆是，经常能够见到。发射有两个显著的特征：其一，发射具有

很强的聚焦，这个焦点通常位于画面的中央；其二，发射有一种深邃的空间感、光学的动感，使所有的图形向中心集中或由中心向四周扩散。发射构成在设计中的应用分别如图 6-23 ～图 6-28 所示。

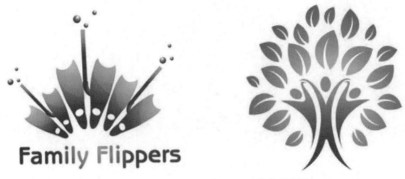

图 6-23　发射构成在 Logo 设计中的应用

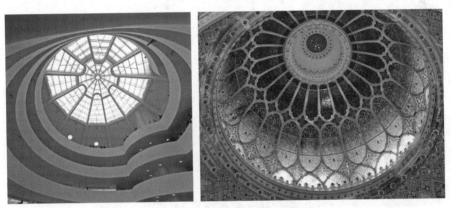

图 6-24　发射构成在建筑设计中的应用

图 6-25　发射构成在摄影构图中的应用

图 6-26　发射构成在版式设计中的应用

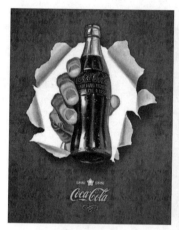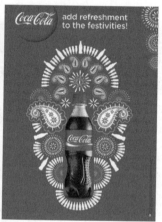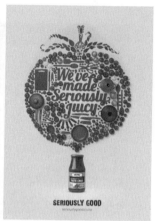

图 6-27　发射构成在广告设计中的应用

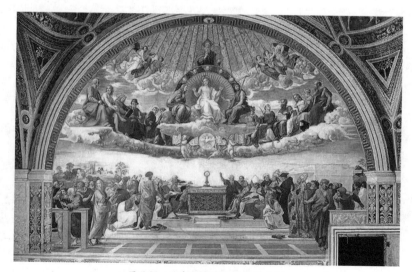

图 6-28　发射构成在绘画中的应用

6.3 课后练习

1. 渐变构成练习一

规格：16cm×16cm 1 幅。

要求：以骨格渐变为主。

2. 渐变构成练习二

规格：16cm×16cm 1 幅。

要求：以形象渐变为主。

3. 发射构成练习一

规格：16cm×16cm 1 幅。

要求：以发射骨格为主的构成。

4. 发射构成练习二

规格：A4 尺寸 1 幅。

要求：用发射形式设计版式或招贴。

第7章
平面构成的对比与特异

教学目的

了解平面构成的对比与特异规则，将图案进行对比与空间变化等设计，创造出一定的逻辑关系。

教学重点

- 对比构成的原则及应用。
- 特异构成的原则及应用。

对比是构成设计中一种重要的原理，有着较强的实用性。对比的形式法则被广泛运用于各类设计中，特别是平面设计领域。从广告、海报、书籍排版、包装印刷、标志设计、网页等的图文版式、色彩搭配，无一不涉及对比构成的原理和形式。对比构成应用如图7-1所示。

图 7-1 对比构成应用

7.1 对比构成

生活中的一切都充满着对比，如高和低、黑和白、胖和瘦、亮和暗等。两个相对的因素是始终存在的，并且是矛盾存在的，没有对比就没有差异。

7.1.1 对比构成的概念

对比构成指的是互为相反的东西，同时设置在一起所产生的现象，使彼此双方的特点更加鲜明而形成的一种构成形式。它是依据自身的大小、疏密、虚实、肌理等对比因素进行构成的。

对比是比较自由的一种构成形式，几乎所有的元素都可以作为对比的因素。它没有固定的骨格线限制，可以从基本形的任意方面入手对比。任何基本形与骨格都可以发生对比。但要注意在对比中找到它们之间的协调性，形与形之间要互相渗透，或基本形之间能够形成一定的渐变过程。无论具象形还是抽象形，只要处于相应的状况，都可以形成对比的因素，也就是任何相反或相异的形状都可以形成对比。正负形对比效果如图7-2所示。

图 7-2 正负形对比

7.1.2 对比构成的主要形式

对比构成的形式有虚实对比、聚散对比、空间对比、大小对比、方向对比等。下面针对主要的对比形式作简要的说明。

1. 虚实对比

对比有利于突出画面的主物体，虚实是通过基本形与基本形之间的对比体现出来，没有绝对的虚实对比之分。比如基本形的模糊和清晰的对比、形体大小的对比、黑白灰的对比等。在使用过程中，要注意整体画面的重点，体现虚实基本形的相互映衬。虚实对比如图7-3所示。

图 7-3 虚实对比

2. 聚散对比

聚散对比也称疏密对比，与空间对比有着密切的关联。既体现了空间与形象的关系，也包含了形象与形象之间的关系。密集的图形与松散的空间所形成的对比关系，是版面设计中必须处理的关系之一。

密集是聚散对比的特殊表现形式，要处理和安排好密集的形象与疏松的空间之间的关系，应该注意以下几点。

(1)形象聚集时要有主要的密集点和次要的密集点，及第三层次的密集。这有利于控制版面的主次和虚实，使其层次分明。

(2)在主要密集点和次要密集点之间，应有过渡的形象，即要有一定的联系，使密集点之间不孤立，使形象相互之间有一定的呼应，形成虚与实、松与紧的对比关系。

(3)要调整密集形象的动势，使其形成一定的节奏和韵律。

(4)必须注意密集图形的整体统一性，同时又要使密集图形相互有穿插变化，调整好版面的平衡关系。

聚散对比如图7-4所示。

图7-4 聚散对比

3. 空间对比

空间的对比就是图和底的空间对比，平面中的正负形、图和底、远和近及前后感所产生的对比。空间对比如图7-5所示。

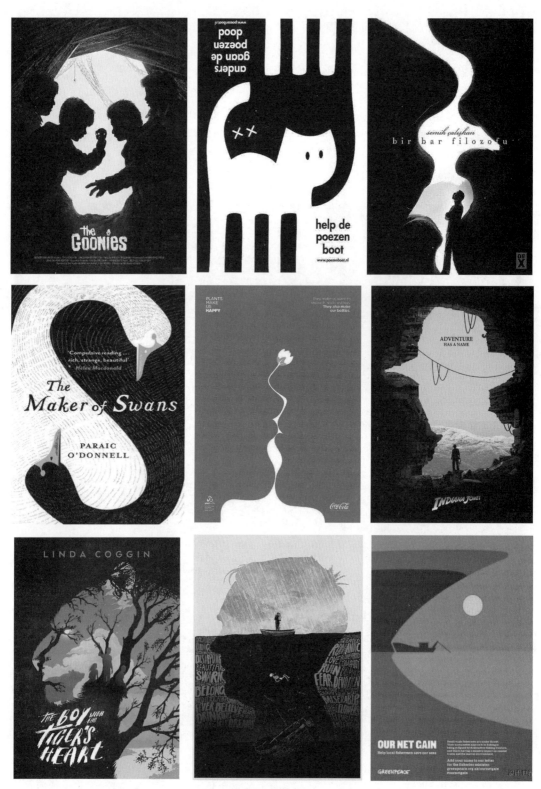

图 7-5 空间对比

4. 大小对比

大小对比也就是形状大小之间的对比，主要涉及形象与形象之间的关系，这种对比关系比较容易表现出版面的主次关系。在设计中，常常把主要内容和比较突出的形象处理得大一些，次要形象小一些，以此衬托主要形象。有时为了取得突出效果，有意将大小悬殊拉开，用过大的形象来衬托小形象，使小形象成为视觉中心。大小对比还体现了远近，即近者为大，远者为小。大小对比如图 7-6 所示。

图 7-6 大小对比

7.1.3 对比构成在设计中的应用

对比构成的形式非常多,设计方式也比较自由,比如形状对比、大小对比、位置对比、方向对比、肌理对比、色彩对比、空间对比、聚散对比和虚实对比等。前面章节对主要对比形式做了罗列,下面针对对比构成在现实生活工作中的应用进行展示。对比构成在设计中的应用如图 7-7 ~ 图 7-12 所示。

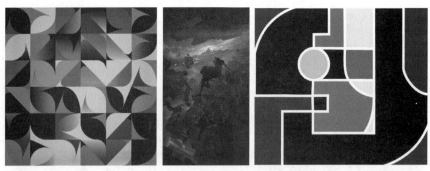

图 7-7 对比构成在色彩设计中的应用

图 7-8 对比构成在 Logo 设计中的应用

图 7-9 对比构成在字体设计中的应用

第 7 章 平面构成的对比与特异

图 7-10 对比构成在产品广告中的应用

图 7-11 对比构成在海报设计中的应用

图 7-12 对比构成在版式设计中的应用

119

7.2 特异构成

特异是相对的,是在保证整体规律的情况下,小部分与整体秩序不和,但又与规律不失联系。特异的程度可大可小。特异的现象在自然形态中也是普遍存在的,如一枝独秀就是一种特异的现象。

7.2.1 特异构成的概念

特异在平面设计中有着重要的位置,要打破一般规律,可以采用特异的方法,它容易引起人们的心理反应。例如,特大、特小、独特、异常等现象,会刺激视觉,有振奋、震惊、质疑的作用。

在规律性骨格和基本形的构成内,变异其中个别骨格或基本形的特征,以突破规律的单调感,使其形成鲜明反差,造成动感,增加趣味,即为特异构成。特异构成的表现如图7-13所示。

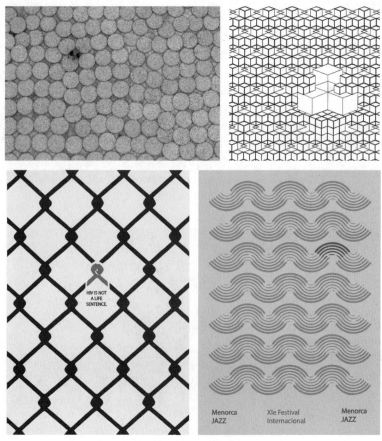

图7-13 特异构成的表现

7.2.2 特异构成的主要形式

在重复形式、渐变形式的基础上进行突破或变异，大部分基本形都保持着一种规律，一小部分违反了规律或者秩序，这一小部分就是特异基本形，它能成为视觉中心。特异基本形应集中在一定的空间。

1. 规律转移

变异基本形彼此之间造成一种新的规律，与原来整体规律的基本形有机的排列在一起，叫作规律转移的变异。基本形规律的转移无论从形状、大小、方向、位置等方面进行均可，只有一点必须注意，转移规律丢的部分一定要少于原来整体规律的部分，并且彼此之间要有联系。规律转移中的位置变异要求基本形在位置上加以变化，来形成变异的构成。

形状特异：以一种基本形为主作规律性重复，而个别基本形在形象上发生变异。基本形在形象上的特异，能增加形象的趣味性，使形象更加丰富，并形成衬托关系。特异形在数量上要少一些，甚至只有一个，这样才能形成焦点，达到强烈的视觉效果。

色彩的变异：在基本形排列的大小、形状、位置、方向都一样的基础上，在色彩上进行变化来形成色彩突变的视觉效果。

2. 规律突破

这种变异的方法是指变异的基本形之间无新的规律产生，无论基本形的形状、大小、位置、方向等各方面都无自身规律，但是它又融于整体规律之中，这就是规律突破。规律突破的部分也应该是越少越好。基本形的特异构成如图7-14所示。

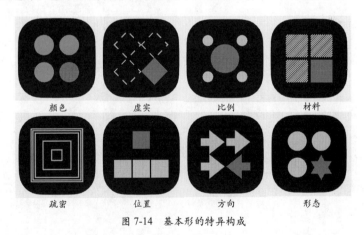

图7-14 基本形的特异构成

7.2.3 特异构成在设计中的应用

特异在设计中是一个不错的创意，往往能起到画龙点睛和加强关注点的效果。这种构成方法主要是对形象进行整理和概括，夸张其典型性格，提高装饰效果。另外还可以根据画面的视觉效果将形象的部分进行切割，重新拼贴。特异还可以像哈哈镜一样，采用压缩、拉长、扭曲形象或局部夸张手段来设计画面，会有意想不到的效果。特异构成在设计中的应用分别如图7-15～图7-17所示。

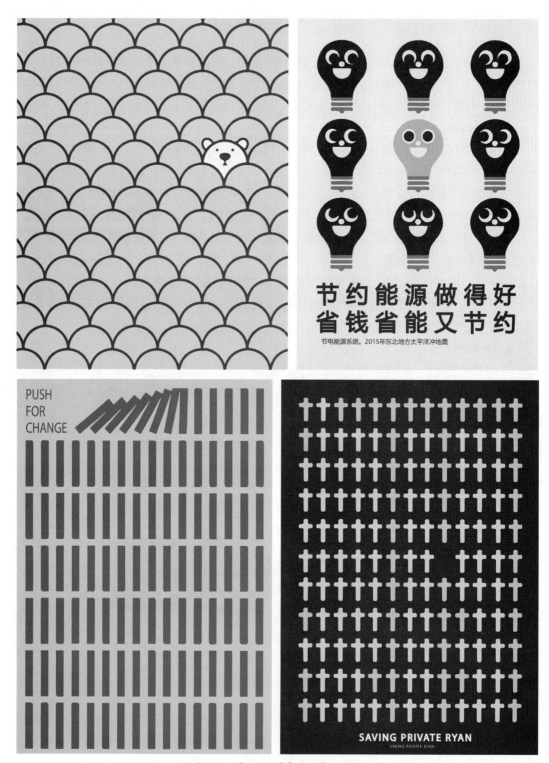

图 7-15 特异构成在招贴画中的应用

第7章 平面构成的对比与特异

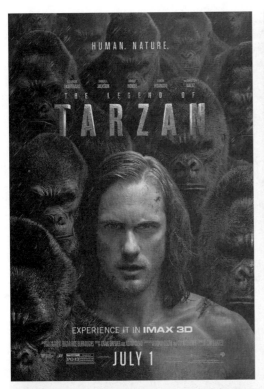
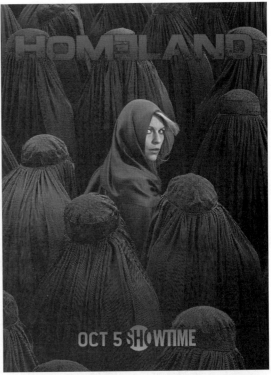

图7-16 特异构成在电影海报中的应用

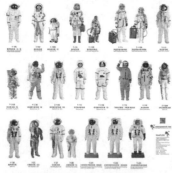

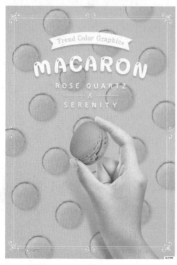
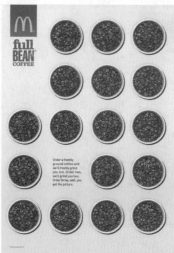

图 7-17 特异构成在产品广告中的应用

7.3　课后练习

一、对比构成训练

1. 对比构成练习

规格：12cm×12cm 6 幅。

要求：完成空间、聚散、大小、曲直、方向、明暗等形式的对比。

2. 综合对比构成练习

规格：16cm×16cm 2 幅。

要求：运用多种对比形式。

3. 对比构成应用练习

规格：21cm×29cm 1 幅。

要求：用对比形式完成招贴或封面设计。

二、特异构成训练

1. 特异构成练习一

规格：16cm×16cm 1 幅。

要求：完成以形象特异为主的构成。

2. 特异构成练习二

规格：12cm×12cm 4 幅。

要求：以骨格方向、大小和位置特异为主的构成。

3. 特异构成应用练习

规格：21cm×29.7cm 1 幅。

要求：用特异形式设计招贴。

第8章
平面构成的肌理效果

教学目的

了解平面构成的肌理规则,将图案的不同区域采用不同的肌理纹理,可创造出各种视觉效果,设计出不同感觉的设计方案。

教学重点

- 人的视觉感觉。
- 肌理设计原则及应用。

肌理指形象表面的纹理。肌理又称质感,由于物体的材料不同,表面的组织、排列、构造各不相同,因而产生粗糙感、光滑感、软硬感。肌理是理想的表面特征。肌理构成即指将不同物质表面的肌理通过一定的手段进行构成设计。各种肌理效果如图8-1所示。

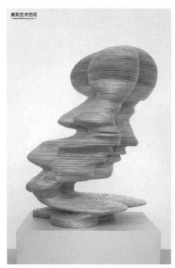 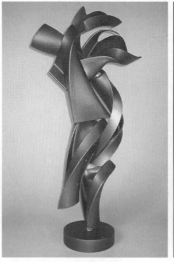 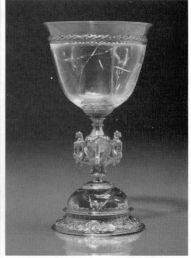

图 8-1 各种肌理效果

8.1 肌理的分类

从感官上分,肌理可以分为视觉肌理和触觉肌理。适当合理地运用肌理效果,能起到装饰、丰富设计的作用。从材料上分,肌理可以分为自然肌理和人工肌理。

8.1.1 视觉肌理

视觉肌理是一种由平面的视觉元素构成的图案纹理,用眼睛就能感受到,而用手触摸则感受不到表面纹理的存在。就像抚摸电脑屏幕或触摸照片一样,表面不存在图像显示的肌理。平面构成正是利用这些视觉肌理特征,模拟触觉体验,给人造成一种视错觉。金属肌理的视觉效果如图 8-2 所示。

图 8-2　金属肌理的视觉效果

8.1.2 触觉肌理

触觉肌理就是通过人的直接触摸就可以感知凹凸。我们常常通过触觉得到感受,然后用平面造型表现出来,从而强化材料的敏感特征,最终透过这些触觉感受表达作品的主题。画布上肌理的触觉效果如图 8-3 所示。

图 8-3　画布上肌理的触觉效果

8.1.3 自然肌理

自然肌理指现实生活中客观物质的天然肌理构造形态。在自然界中，肌理无处不在，一颗沙粒、一块石头、一片落叶、一根羽毛、一股清泉，它们都有各自不同的肌理形态，这些肌理都带有巧夺天工的美，都具有返璞归真的魅力。我们只要仔细观察生活的环境，生活就会向我们提供源源不断的创作灵感。木质雕塑和羽毛雕塑分别如图 8-4 和图 8-5 所示。

图 8-4　木质雕塑

图 8-5　羽毛雕塑

8.1.4 人工肌理

当我们对自然材料表面进行改造，改变了肌理的初始状态，就可以创造出新的肌理效果，构成人工肌理。如粗糙的沙子、泥土经过加工可以变为平整的高楼大厦，树木砍伐而成的木头也可以成为不同质地的纸张。人工肌理的视觉效果分别如图 8-6 ～图 8-11 所示。

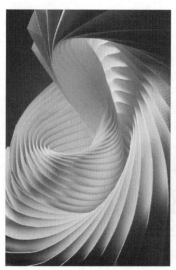
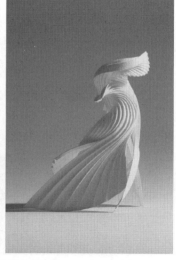
图 8-6　用纸张制作的雕塑

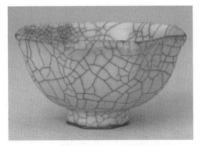
图 8-7 冰裂纹陶瓷

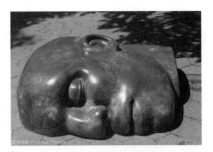
图 8-8 青铜做旧雕像

图 8-9 拼贴海报

图 8-10 涂鸦设计

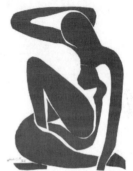
图 8-11 马蒂斯剪纸艺术

8.2 肌理的表现方式及应用

获得肌理的方式很多，常用的技法有手绘、拓印、压印、喷洒、刮擦和拼贴等。

8.2.1 绘画中的肌理表现

肌理是物象表面的纹理组织结构，又是一种绘画语言，一方面，它的形成离不开特定的材料和工具；另一方面，它也不能缺少相应的处理技巧，高品位的肌理作品是艺术家精妙的构思与精巧技法的完美结合。与点、线、面的语言相比，它不仅同样起到塑造形体的作用，具有相对独立的造型价值；同时，因为在肌理表现过程中常常运用一些不同质地、纹理的材料，往往会在作品中产生特殊的形式美。正如康定斯基所主张的"美术作品必须是丰饶、多变、惊人、有趣"。美术作品中已自觉或不自觉地渗入肌理语言，肌理已不再是艺术语言与手段，也成为绘画的目的之一，发展为具有更深层次的丰富内涵。肌理同时作为美术作品的一种表现形式，具有多样性。一般来说，肌理可以分为自然性肌理和人工性肌理。自然性肌理一般具有偶然性和随机性。例如，木结节、石纹、风化、腐锈等。人工性肌理，顾名思义，其区别于自然性肌理的最大特点在于讲究制作性。艺术家有意识地塑造控制作品形体的表面造成一定的纹理组织，它是艺术家主观创作目的在作品中的反映，通过艺术家特有的观察角度，经过长时间严谨的思考后，在作品上形成的一种和谐的流露。

1. 手绘

手绘是一种最简单的方法，可借助于工具绘制规则或不规则的肌理，也可以用干湿程度不同的笔触获取不同的肌理效果。

2. 拓印

拓印分为浮色拓印和对印法两种。浮色拓印即将墨或颜料滴在水面上，用小棍轻轻搅动（不能让色下沉），用较吸水的纸张铺于水面，等纸吸上颜色后提起晾干即可。它得到的是一种多变的偶然形态。

对印画的方法是将画纸对折，用水粉颜料在上半部画出图形，趁颜料未干时将纸对折，用力压印，使画纸的对面印出图形。

3. 压印

选用表面有自然纹理的物体，如树叶、石头等，在上面涂上颜色，用纸铺在上面压印，也可以如同盖印章那样，用物往纸上压印。

4. 喷洒

用颜料调和成适宜的稀释度，可以用刷子沾上颜料弹洒，也可以用喷壶、喷笔喷，或直接将颜料泼洒于设计作品的表面形成肌理。

5. 刮擦

先上一层较厚的颜料，然后用锐器在表面挂刻，也可以用硬物体在上面摩擦。

6. 拼贴

用一些旧报纸或杂志，根据设计要求进行剪贴，还可以利用手撕获得偶然效果。

制作肌理的方法还有很多，要传达不同的信息，需要选择与所传达的精神内涵相一致的肌理，而不是乱点鸳鸯谱式的肌理运用就可以实现的。如要传达纯朴、亲切的信息，坚硬的金属与岩石的肌理是不能作为其艺术表现语言的。因为坚硬的金属与岩石的肌理就像铁石心肠、寡情薄义的人一样，能给人的只有生硬和寒冷的感觉，所以它们很难传达出纯朴、亲切的信息。要传达纯朴、亲切的信息，运用木材的肌理才是合理的。

8.2.2 肌理在设计中的应用

充分利用肌理元素在艺术表现中的价值，可以不断提高现代平面设计作品的艺术价值。现阶段很多平面设计中的艺术成就都得益于肌理元素的合理运用，为此，平面设计师必须了解现代平面设计中肌理元素的构成，并能够依照不同肌理材料的性质和特点，选择合适的肌理元素。肌理在设计中的应用如图 8-12 ～图 8-17 所示。

图 8-12 肌理构成在建筑设计中的应用

图 8-13　肌理构成在背景搭配设计中的应用

图 8-14　肌理构成在绘画中的应用

图 8-15　肌理构成在产品展示中的应用

图 8-16 肌理构成在服装面料中的应用

图 8-17 肌理构成在海报设计中的应用

8.3 课后练习

1. 视觉肌理练习

规格：9cm×9cm 9 幅。

要求：尝试运用各种不同的手法。

2. 触觉肌理练习

规格：12cm×12cm 4 幅。

要求：尝试运用各种不同的材质。